COLLECTIONS
DE SAN DONATO

TABLEAUX

MARBRES

DESSINS, AQUARELLES ET MINIATURES

LE CATALOGUE SANS PLANCHES SE DISTRIBUE

chez

Mᵉ CHARLES PILLET
COMMISSAIRE-PRISEUR
10, rue Grange-Batelière.

M. FRANCIS PETIT
EXPERT
7, rue Saint-Georges, 7.

1870

Paris. — Imprimé chez A. Pillet fils aîné

5, *rue des Grands-Augustins.*

COLLECTIONS DE SAN DONATO

Les Collections de San Donato se composent de tableaux des écoles anciennes et modernes, dessins, sculptures, objets d'art, meubles et curiosités de toutes les époques, qui seront vendus en une série de dix ventes bien distinctes, dans une salle spéciale, boulevard des Italiens, n° 26, aux dates indiquées sur chacun des catalogues.

Quatre ventes seront consacrées aux tableaux, dessins et marbres :

La première aux tableaux des écoles modernes.

La seconde aux œuvres des peintres français du XVIIIe siècle et aux marbres de nos sculpteurs français contemporains.

La troisième, aux œuvres des artistes italiens, espagnols, flamands et allemands des écoles anciennes et aux marbres des sculpteurs italiens de notre époque.

La quatrième sera réservée aux dessins, pastels, aquarelles et miniatures de toutes les écoles, et à une série de dessins, croquis et études, par Raffet.

Six ventes seront consacrées aux objets d'art.

La première comprendra principalement les objets d'art et d'ameublement des époques Louis XIV, Louis XV et Louis XVI, par Boule, Gouthière, etc., le célèbre service de Sèvres au chiffre des Rohan, des vases de Sèvres et de Chine, des lustres en cristal de roche et une série de pièces d'orfévrerie.

La deuxième se recommande par son caractère essentiellement italien : cabinets et meubles en mosaïque, terres émaillées, faïences, bronzes, tapisseries, orfévrerie, sculptures, émaux, ivoires, etc.

La troisième sera réservée au remarquable cabinet d'armes anciennes, italiennes, françaises et orientales, parmi lesquelles se trouve le magnifique bouclier exécuté par Georges de Ghisys, en 1554, puis à une suite intéressante de riches costumes et à une belle et nombreuse collection de pipes.

La quatrième sera consacrée aux bijoux et pièces d'orfévrerie des diverses époques, aux matières précieuses et pierres gravées.

La cinquième réunira les bronzes d'art de l'école moderne, par Barye, Pradier, Debay, Jacques et Clésinger, les services d'orfévrerie, des vases en vieux chine et de Saxe, des bronzes et des meubles, des services de table en porcelaine de Saxe et verrerie.

La sixième se composera principalement d'objets de la Chine, du Japon et de l'Orient, en bronze, porcelaine, ivoire, meubles, etc., des services de table en porcelaine de Chine et autres, des meubles, tentures, guipures, etc.

Chacune de ces ventes sera précédée d'une exposition spéciale. Le nombre des objets ne nous permet pas, malgré notre désir, d'en faire une exposition générale; cependant nous grouperons en deux parties les œuvres ou les objets les plus importants choisis dans toutes les ventes pour en faire deux expositions préalables : celle des tableaux vers le 15 février, celle des objets d'art vers le 15 mars.

<div align="center">Francis PETIT et Charles MANNHEIM.</div>

Voir à la page suivante l'indication des dates des quatre premières ventes.

PREMIÈRE VENTE
TABLEAUX DE L'ÉCOLE MODERNE

Exposition particulière : le samedi 19 février 1870
Exposition publique : le dimanche 20 février

VENTE

les Lundi 21 et Mardi 22 Février 1870.

DEUXIÈME VENTE
TABLEAUX DE L'ÉCOLE FRANÇAISE
DU DIX-HUITIÈME SIÈCLE
ET MARBRES DE L'ÉCOLE FRANÇAISE

Exposition particulière : le jeudi 24 février 1870
Exposition publique : le vendredi 25 février

VENTE

le Lundi 26 Février.

TROISIÈME VENTE
TABLEAUX DES ÉCOLES ANCIENNES
ET MARBRES DE L'ÉCOLE ITALIENNE

Exposition particulière : le mardi 1er mars 1870
Exposition publique : le mercredi 2 mars

VENTE

les Jeudi 3 et Vendredi 4 Mars 1870.

QUATRIÈME VENTE
DESSINS, AQUARELLES, PASTELS
ET MINIATURES

DES DIVERSES ÉCOLES

ET DESSINS ET CROQUIS DE RAFFET.

Exposition particulière : le dimanche 6 mars 1870
Exposition publique : le lundi 7 mars

VENTE

les Mardi 8, Mercredi 9 et Jeudi 10 Mars 1870.

CONDITIONS DE LA VENTE

Elle sera faite au comptant.

Les adjudicataires payeront *cinq pour cent* en sus des enchères.

CE CATALOGUE SE DISTRIBUE:

A PARIS

Chez MM. Charles Pillet, commissaire-priseur, rue de la Grange-Batelière, 10.
— Francis Petit, expert, rue Saint-Georges, 7.
— Charles Mannheim, expert, rue Saint-Georges, 7.

A L'ÉTRANGER

Bruxelles, chez MM. *Etienne Leroy,* expert du Musée, place du Grand-Sablon.
 — *Hollender,* 7, rue dés Croisades.
Londres et Manchester, *Th., Agnew et fils.*
Londres, *Colnaghi,* Pall-mall East.
Berlin, *Lepke,* Unter den Linden, 4.
Vienne, M. *Kaeser,* 2, Bogner-gasse.
Rotterdam, *Lamme,* conservateur du Musée.
Saint-Pétersbourg, *Negri,* Perspective Newski.
Florence, *Riblet,* marchand de curiosités.

Collections de SAN DONATO

PREMIÈRE VENTE

TABLEAUX

DE

L'ÉCOLE MODERNE

Boulevard des Italiens, N° 26.

EXPOSITIONS

PARTICULIÈRE	PUBLIQUE
Le Samedi 19 Février 1870.	Le Dimanche 20 Février 1870.

DE MIDI A CINQ HEURES

VENTE

Les Lundi 21 et Mardi 22 Février 1870,

A DEUX HEURES TRÈS-PRÉCISES

COMMISSAIRE-PRISEUR	EXPERT
Mᵉ CHARLES PILLET	M. FRANCIS PETIT
Rue Grange-Batelière, 10.	Rue Saint-Georges, 7.

TABLEAUX

DE

L'ÉCOLE MODERNE

AÏVASOVSKY

1 — Marine, environs de Kaffa, côte de Crimée.

La mer, légèrement agitée, vient battre des rochers sur lesquels s'élèvent diverses constructions. Les hautes montagnes qui bordent la côte sont à demi enveloppées par les nuages ; un navire est à l'ancre.

Daté 1857.

Toile. Haut., 80 cent.; larg., 1 mèt. 10 cent.

AÏVASOVSKY

2 — Marine, effet de lune sur la côte de Crimée.

La lune éclaire vivement le ciel, et se reflète dans les eaux calmes de la mer. On voit au premier plan un embarcadère au bas d'une grosse tour carrée, construite sur des rochers ; au loin quelques bâtiments à l'ancre ou sous voiles.

Daté 1857.

Toile. Haut., 80 cent.; larg., 1 mèt., 10 cent.

AMERLING

(FRÉDÉRIC)

3 — Ingénuité.

Figure de femme vue à mi-corps, costume allemand, un ruban rose dans les cheveux.

Toile. Haut., 55 cent.; larg., 44 cent.

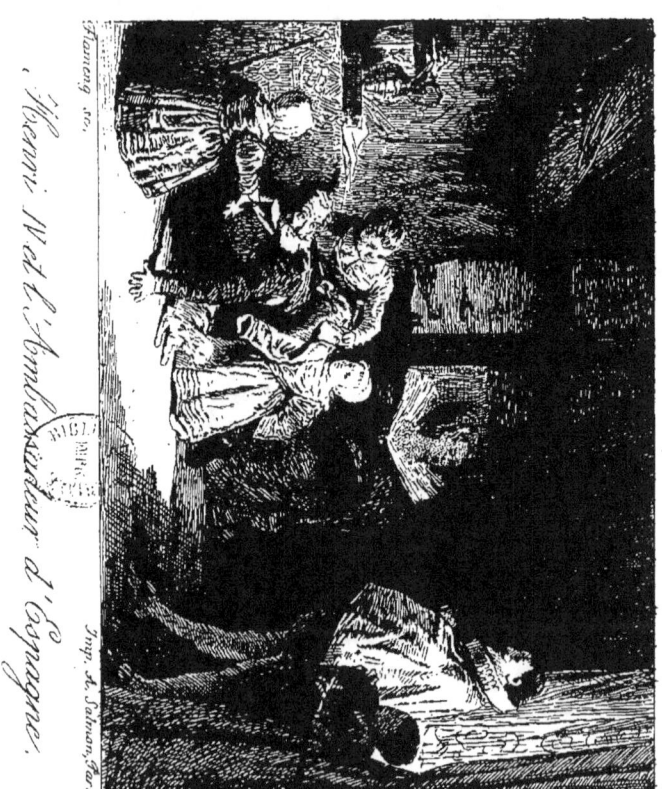

Bonington.

Flameng sc. Imp. A. Salmon, Paris.

Henri IV et l'Ambassadeur d'Espagne.

BONINGTON

4 — Henri IV et l'ambassadeur d'Espagne.

Qui ne connaît cette charmante anecdote de la vie d'Henri IV? Le roi se mêle aux jeux de ses enfants jusqu'à consentir à jouer le rôle du cheval de guerre de son fils. On annonce l'ambassadeur d'Espagne. « Êtes-vous père, monsieur l'ambassadeur? demande le Béarnais. — Oui, sire. — En ce cas, terminons la partie, je suis à vous dans un moment. »

Cette œuvre de Bonington réunit toutes les qualités de l'artiste ; grande distinction, couleur brillante et harmonieuse, puissance et légèreté de ton, touche fine et spirituelle.

Collection Gendron, acquis en 1837 pour san Donato.

Gravé par Flameng dans la *Gazette des Beaux-Arts*.

Toile. Haut., 40 cent.; larg., 53 cent.

BECQUER

(JOAQUIN D.)

5 — **Boleros et Boleras.**

Séville, 1848.

Deux couples de danseurs, fort élégamment vêtus, exécutent, au son de divers instruments et au milieu d'une assistance assez nombreuse, une de ces danses pour lesquelles les Espagnols montrent tant de passion.

Toile. Haut., 47 cent.; larg., 63 cent.

BECQUER

(JOAQUIN D.)

6 — **Gitanos et Gitanas.**

Séville, 1848.

Une Gitana exécute, au milieu d'une foule de spectateurs réunis dans une venta, une danse connue sous le nom de *El vito*. Cette danse consiste à s'emparer tour à tour des chapeaux que les hommes déposent à terre et à exécuter devant chaque spectateur des passes accompagnées de gestes expressifs.

L'orchestre est composé d'un violon et d'une guitare.

Toile. Haut., 47 cent.; larg., 63 cent.

BECQUER

(JOAQUIN D.)

7 .- Départ pour la foire de Santi-Ponce.

Séville, 1848.

La foire de Santi-Ponce se tient à peu de distance de Séville, et attire une affluence énorme et variée. Les plus fins muscadins, *majos finos,* portent en croupe leur *maja,* parée de ses plus beaux atours. Les Gitanos aux haillons pittoresques, les marchands de bestiaux, tous les types les plus variés de l'Andalousie s'y trouvent réunis.

Toile. Haut., 47 cent.; larg., 63 cent.

BECQUER

(JOAQUIN D.)

8 — Retour de la foire de Santi-Ponce.

Séville, 1848.

Des cavaliers rentrant à Séville sont arrêtés au seuil d'un cabaret et boivent, selon la coutume, sans quitter l'étrier, un petit vin du terroir servi dans un verre étroit comme une corne de trictrac.

Toile. Haut., 47 cent.; larg., 63 cent.

BECQUER

(JOAQUIN D.)

9 — **Rixe dans un cabaret.**

<div style="text-align:right">Séville, 1848.</div>

Après le jeu éclate la querelle ; la table est renversée, la vaisselle brisée, un homme a déjà reçu un coup de couteau ; les femmes s'interposent avec de grands cris, et l'hôte apparait armé d'un balai pour faire cesser le tapage.

<div style="text-align:right">Toile. Haut., 47 cent.; larg., 63 cent.</div>

BECQUER

(JOAQUIN D.)

10 — **Mauvais garçons jouant aux cartes dans une venta.**

<div style="text-align:right">Séville, 1848.</div>

La salle ouverte laisse voir un fond de paysage ; des joueurs attablés jouent avec passion, une jeune femme vient s'appuyer sur l'épaule de l'heureux gagnant.

<div style="text-align:right">Toile. Haut., 47 cent.; larg., 63 cent.</div>

BECQUER
(JOAQUIN D.)

11 — **Procession d'une confrérie de pénitents blancs pendant la semaine sainte.**

Séville, 1848.

Au milieu d'une longue file de pénitents portant de gros cierges, on voit s'avancer sur des chars des groupes de personnages mettant en action les principales scènes de la Passion de Jésus-Christ.

Cette confrérie se distingue par l'étrangeté de son costume, et attire toujours la foule dans les rues de Séville.

Toile. Haut., 47 cent.; larg., 63 cent.

BECQUER
(JOAQUIN D.)

12 — **Procession de la confrérie du rosaire pendant la semaine sainte.**

Séville, 1848.

Une foule de jeunes femmes, portant bannières et fanaux allumés, parcourt les principales rues de la ville en chantant des hymnes sacrés; elles sont vêtues de noir, la tête ornée de la mantille nationale.

Toile. Haut., 47 cent.; larg., 63 cent.

BECQUER

(JOAQUIN D.)

13 — **Préparation de la procession du Corpus Domini avant sa sortie de la cathédrale.**

<div style="text-align:right">Séville, 1848.</div>

Le cortége du Saint-Sacrement s'apprête à sortir de l'église, le dais est préparé, et la *custodia*, somptueux édifice en argent massif, où est exposé l'ostensoir, n'attend plus que ses porteurs ; des groupes de personnages de toutes les classes se pressent pour voir la sortie du cortége.

<div style="text-align:right">Toi'e. Haut., 47 cent.; larg., 63 cent.</div>

BECQUER

(JOAQUIN D.)

14 — **Danse religieuse des enfants de chœur en habits de gala, aux offices de l'octave du Corpus domini.**

<div style="text-align:right">Séville, 1848.</div>

A l'octave de la Fête-Dieu, de jeunes enfants de chœur, vêtus à peu près comme les pages du moyen-âge et coiffés de chapeaux à plumets, dansent une sorte de menuet au son des castagnettes et de divers instruments, devant la riche *custodia* dans laquelle est exposé le Saint-Sacrement.

<div style="text-align:right">Toile. Haut., 47 cent.; larg., 63 cent.</div>

BEZZUOLI

(GIUSEPPE)

Florence, 1855.

15 — **Madeleine.**

La sainte est en extase, ses yeux sont levés vers le ciel, sa tête renversée est appuyée sur sa main ; elle tient de l'autre main une petite croix de bois qu'elle presse sur sa poitrine.

Figure à mi-corps.

Toile. Haut., 48 cent.; larg., 42 cent.

CABAT

16 — **Le Lac de Garde.**

Un groupe de grands arbres se détachant sur le ciel forme le premier plan du tableau ; les eaux tranquilles du lac s'étendent au loin, bordées de collines et de montagnes ; quelques animaux gardés par un pâtre viennent boire et se baigner.

Cette grande composition d'un beau style et d'un effet simple, a été commandée pour la galerie de San Donato.

Daté 1854.

Toile. Haut., 1 mèt. 60 cent.; larg., 2 mèt. 28 cent.

CALAME

17 — Vue du Mont-Blanc.

La chaîne du Mont-Blanc se déroule à l'horizon derrière d'autres montagnes. La vue est prise des bords d'un petit lac bordé de quelques bouquets d'arbres.

Petit tableau très-fin d'exécution. Acquis en 1856.

Toile. Haut., 22 cent.; larg., 30 cent.

DAUZATS

18 — Le maître-autel de la cathédrale de Séville.

L'autel est paré et éclairé pour une grande solennité, il est adossé à un immense rétable gothique en bois sculpté, qui représente dans d'innombrables compartiments les sujets de l'Ancien et du Nouveau-Testament; ce rétable avait été autrefois doré, comme l'attestent quelques parties encore brillantes.

Le prêtre, accompagné de trois desservants, descend de l'autel au moment de la communion. A droite et à gauche se tiennent les enfants de chœur vêtus de leurs costumes pittoresques.

Commandé en 1856 pour la galerie de San Donato.

Toile. Haut., 98 cent.; larg., 73 cent.

DECAMPS

19 — **Chiens de chasse.**

Trois chiens courants sont arrêtés au milieu d'un bois; le chasseur, coiffé d'un chapeau de feutre rond, se penche sur eux et cherche à les découpler. Paysage d'hiver

Petit tableau d'un ton très-harmonieux et fin d'exécution. Acquis en 1856.

<div style="text-align:center">Toile. Haut., 21 cent.; larg., 32 cent.</div>

DELAROCHE
<div style="text-align:center">(PAUL)</div>

20 — **Pierre-le-Grand.**

L'empereur est représenté à mi-corps, en costume militaire, tête nue, le grand cordon bleu en sautoir. Son bras est posé sur une carte ouverte, de l'autre main il tient son épée nue.

Paul Delaroche s'inspira des meilleurs portraits connus, pour exécuter cette grande figure commandée pour la galerie de San Donato.

Daté 1838.

<div style="text-align:center">Toile. Haut., 1 mèt. 31 cent.; larg., 98 cent.</div>

DELAROCHE

(PAUL)

21 — Mort de Jane Grey.

C'est en 1834 que Paul Delaroche exposa cette belle composition, qui fut accueillie par un immense succès; c'est en effet une de ses œuvres les plus importantes.

Jane Grey, qu'Edouard VI avait par son testament instituée héritière du trône d'Angleterre, fut, après un règne de neuf jours, emprisonnée par ordre de Marie sa cousine qui, six mois après, lui fit trancher la tête. Jane Gray fut exécutée dans une salle basse de la Tour de Londres, à l'âge de dix-sept ans, le 12 février 1554.

A ce tableau est jointe une empreinte de la signature de Jane Gray, prise dans la Tour de Londres.

Acquis au salon de 1834 pour la galerie de San Donato.

Toile. Haut., 2 mèt. 50 cent.; larg., 3 mèt., 2 cent.

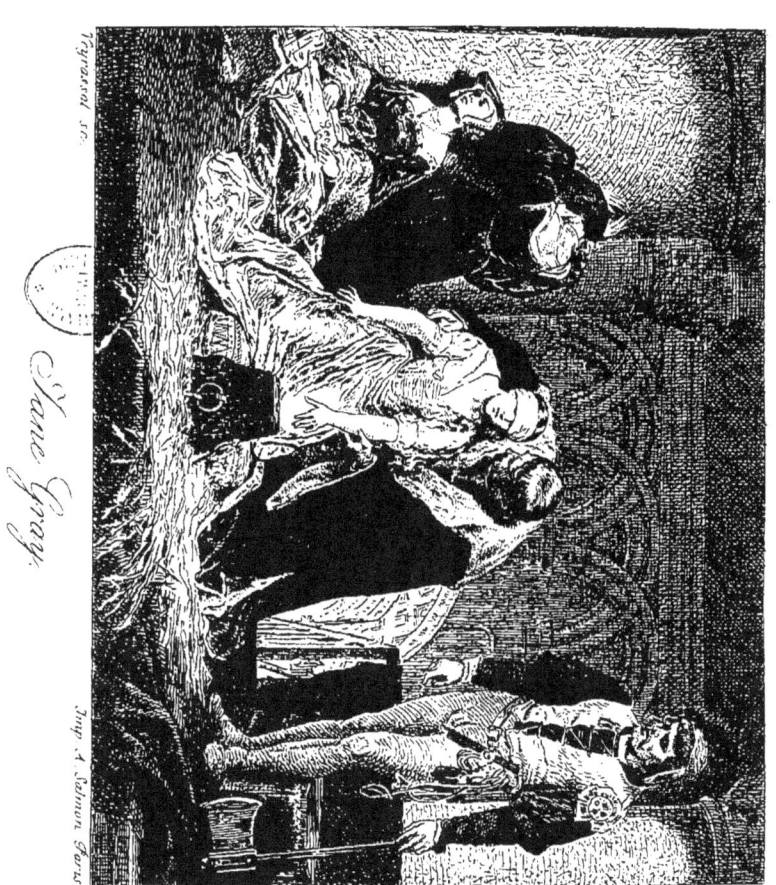

DELAROCHE

(PAUL)

22 — **La mort de Jane Grey.**

Cette petite toile est la réduction faite par Paul Delaroche, pour servir à l'exécution de la gravure de Mercuri.

Acquis en 1837.

Toile. Haut., 45 cent.; larg., 55 cent.

DELAROCHE

(PAUL)

23 — **Cromwell.**

Cromwell, après la décapitation de Charles Ier, dont le cadavre avait été transporté dans les appartements de White-Hall, soulève le couvercle du cercueil pour contempler les restes de ce prince.

Réduction faite par Paul Delaroche, d'après le grand tableau qui est au musée de Nîmes, pour servir à l'exécution de la gravure d'Henriquel Dupont.

Daté 1834, acquis la même année pour San Donato.

Toile. Haut., 41 cent.; larg., 51 cent.

DELAROCHE

(PAUL)

24 — Lord Strafford.

Près de sortir de la tour de Londres pour aller au supplice, lord Strafford s'arrête au-dessous de la fenêtre du cachot où était enfermé Laud, archevêque de Cantorbery, dont les consolations spirituelles lui avaient été refusées, et s'agenouillant, il lui crie : « Milord, votre bénédiction et vos prières ! » Le vieillard étend les mains à travers les barreaux de sa prison, et appelle sur son ami les bénédictions du seigneur.

Réduction faite par Paul Delaroche d'après le grand tableau appartenant au duc de Sutherland, pour servir à l'exécution de la gravure d'Henriquel Dupont.

Acquis en 1839.

Toile. Haut., 46 cent.; larg., 56 cent.

DELACROIX

(EUGÈNE)

25 — **Christophe Colomb au couvent de Sainte-Marie de Rabida.**

Sept ans avant la découverte de l'Amérique, non loin du petit port de Palos, en Andalousie, deux étrangers voyageant à pied, souillés de poussière et le front baigné de sueur, se présentèrent à la porte d'un petit monastère appelé Sainte-Marie de Rabida.

Ces deux étrangers étaient Christophe Colomb et Diégo son fils. Le prieur, don Juan Pérès de Marchena, descendit pour converser avec eux. Ce prieur, homme de cœur et de savoir, devint l'ami de Colomb et le seconda dans sa difficile entreprise.

Ce tableau, commandé pour la galerie de San Donato, est peint dans une harmonie blonde très-remarquable et d'une simplicité bien appropriée au sujet ; son exécution est parfaite.

Daté 1838.

Toile. Haut., 90 cent.; larg., 1 met. 16 cent.

DELACROIX

(EUGÈNE)

27 — **Passage d'un gué au Maroc.**

Au soleil couchant, des soldats marocains s'engagent dans un passage de rivière dont le cours est presque encaissé dans les montagnes ; leur chef, à cheval, se dispose à les suivre dans le gué exploré ; derrière lui, suivent en longue file des cavaliers, le fusil au poing.

Les eaux et le terrain sont déjà dans la demi-teinte du soir; tout le tableau est d'une grande puissance de ton.

Commandé en 1858 pour la galerie de San Donato.

Toile. Haut., 59 cent.; larg., 73 cent.

DELACROIX

(EUGÈNE)

28 — **Une Fantasia au Maroc.**

Un groupe de cavaliers exécutent une de ces courses effrénées si familières aux Arabes ; les coups de fusil éclatent, les chevaux s'emportent et les cavaliers les excitent de leurs cris.

Assis au bord du chemin, un Arabe, enveloppé dans

un burnous blanc, regarde impassible cette scène si animée.

Tableau très-fin d'exécution, d'une forme très-écrite quoique si plein de mouvement.

Daté 1833, acquis en 1856 pour San Donato.

Toile. Haut., 59 cent.; larg., 73 cent.

DELACROIX

(EUGÈNE)

29 — **Charles-Quint au couvent de Saint-Just.**

L'empereur, fatigué du pouvoir, céda, en 1556, la couronne d'Espagne à son fils Philippe, et se retira dans le monastère de Saint-Just en Estramadure, où il finit ses jours deux ans après ; il aimait à se mêler aux offices religieux, et quelquefois il touchait de l'orgue pour charmer ses longs loisirs.

Delacroix l'a représenté assis ; ses doigts parcourent le clavier ; un jeune moine est debout, accoudé sur l'instrument.

Daté 1839. Ce tout petit tableau fait partie de la galerie de San Donato depuis 1861.

Toile. Haut., 12 cent.; larg., 17 cent.

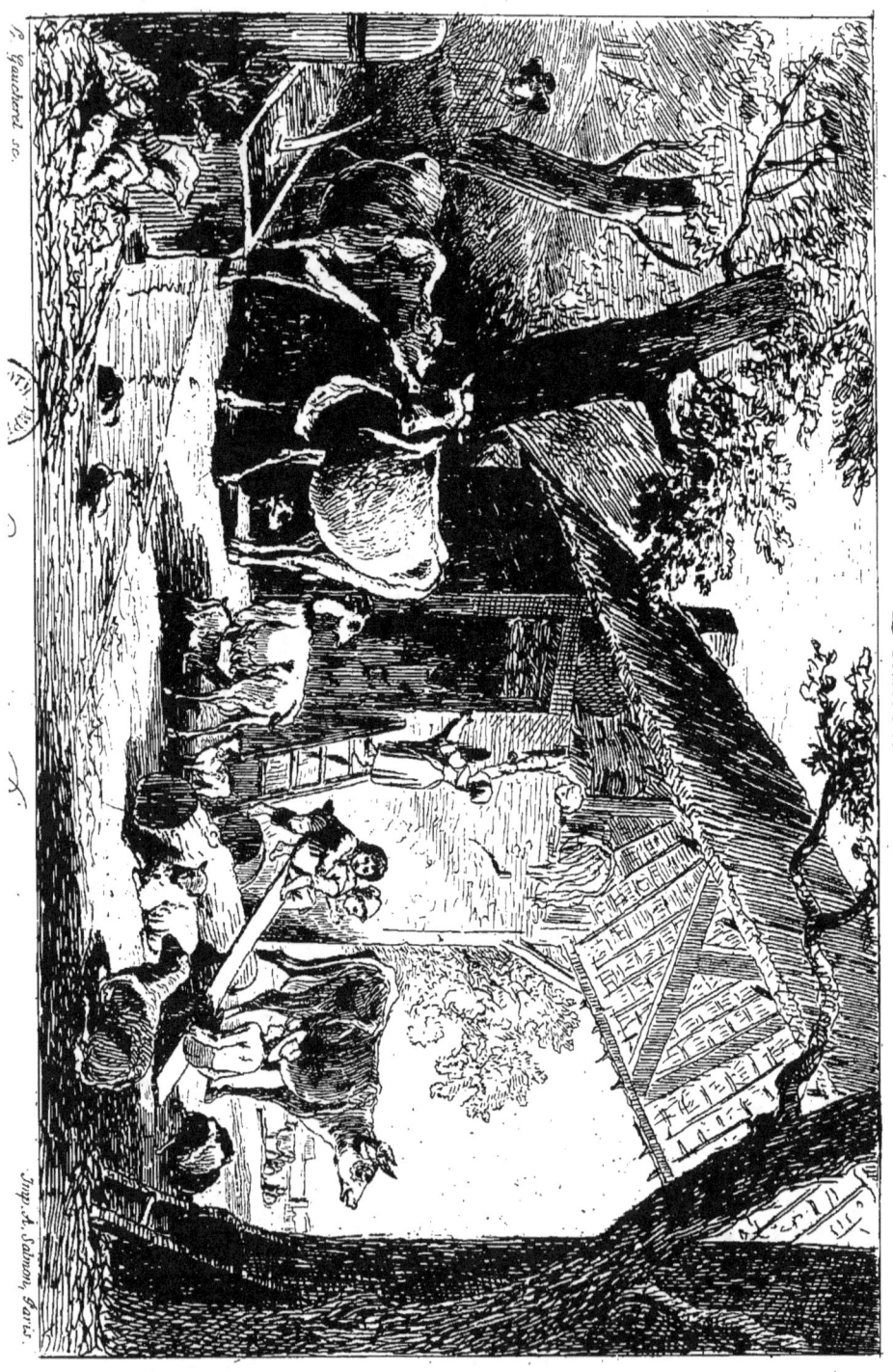

DEMARNE

30 — **La sortie des bestiaux.**

Ce tableau de Demarne, ainsi que celui qui suit, sont certainement les plus importants de son œuvre; il a rarement abordé pareille dimension, et pourtant il est resté aussi fin, aussi naïvement spirituel que dans ses petites compositions.

La grande porte de la ferme est ouverte, une vache est déjà sur le chemin de la prairie, d'autres viennent de boire à une grande auge; une chèvre allaite ses chevreaux avant de partir, et au milieu de tout cela des enfants insouciants jouent à la bascule; une petite fille, montée à l'échelle, veut grimper, avec l'aide d'un petit garçon, dans le grenier à fourrage. C'est bien l'expression calme et joyeuse de la vie des champs.

Ce tableau faisait partie de la collection de S. E. le conseiller privé Nicolas de Démidoff.

Toile. Haut., 1 mèt. 31 cent.; larg., 1 mèt. 95 cent.

DEMARNE

31 — Le Retour des bestiaux.

Dans ce second tableau de Demarne la scène est plus animée; c'est la rentrée à la ferme. Le soir vient, les animaux se pressent en foule par la grande porte ouverte : les vaches, les moutons, les chèvres, les ânes vont rentrer aux étables; le berger joue de la flûte pour rassembler son troupeau.

A droite, une vache boit à un ruisseau, à l'ombre des grands arbres de l'enclos, et un petit garçon tire par la bride un âne, sur lequel sont montés deux enfants tenant un chevreau sur leurs genoux; un gros chien aboie au milieu de tout ce mouvement.

Cette belle composition faisait également partie de la collection Nicolas de Démidoff.

Toile. Haut., 1 mèt. 31 cent.; larg., 1 mèt. 95 cent.

DEMARNE

32 — **La Foire de Makarieff.**

Les populations des diverses provinces de la Russie viennent en grande affluence à la foire de Saint-Pierre et Saint-Paul, qui se tient annuellement à Makarieff, dans le gouvernement de Nijni-Novogorod, au bord du Volga.
Tout l'esprit de Demarne est renfermé dans cette composition remarquable par la vie, le mouvement, la quantité innombrable de figures qu'elle renferme, la variété et la vérité des types et des costumes.
Collection Nicolas de Démidoff.

Toile. Haut., 60 cent.; larg., 87 cent.

DEMARNE

33 — **Une Foire aux bestiaux en Normandie.**

La foire se tient sur la grande place, à l'entrée d'un village de riche apparence. L'affluence est énorme; marchands, acheteurs, saltimbanques, animaux de toute espèce, jeux de bagues, cabarets en plein vent et sous des tentes; tout respire la joie et l'animation.
Ce tableau est conçu tout à fait dans le même esprit que le précédent.
Collection Nicolas de Démidoff.

Toile. Haut., 63 cent.; larg., 91 cent.

DEMARNE

34 — Paysage avec animaux.

Superbe paysage, clair et lumineux, un groupe de jeunes arbres entoure le tronc d'un vieux chêne, à l'entrée d'un bois. Un petit ruisseau, qui traverse la prairie en serpentant, roule ses eaux au milieu des pierres, jusque sur le premier plan.

Des vaches, des moutons, un âne une chèvre sont au repos. La belle jeune fille qui les garde, assise à l'ombre des arbres, reçoit les caresses de son chien. On voit au loin d'autres figures dans la campagne.

Collection Nicolas de Démidoff.

Toile. Haut., 69 cent.; larg., 96 cent.

DEMARNE*

35 — Un Canal.

La ligne droite du canal fuit au loin, traversant tout le paysage. A droite, les tours d'un ancien château servant de ferme; à gauche, une auberge animée par un grand nombre de figures, de chevaux, de voitures, de bestiaux, etc. Le canal est couvert de bateaux chargés de marchandises, de fourrages ou de figures.

Il est impossible de mieux rendre ce mouvement du premier plan, avec le calme de la campagne au loin.

Collection Nicolas de Démidoff.

Toile. Haut., 72 cent.; larg., 89 cent.

DANHAUSER

(FRANÇOIS-JOSEPH)

36 — Le Retour du chien voyageur.

Un malheureux griffon, revenant d'une longue pérégrination, retrouve au logis une progéniture inconnue.

Daté 1833.

Bois. Haut., 42 cent.; larg., 52 cent.

FERRARI

(CARLO, DE VÉRONE)

37 — La place du marché aux herbes à Vérone.

Cette place était au moyen âge le forum de la république. C'est encore aujourd'hui le centre du mouvement et du commerce de la grande ville.

Commandé pour la galerie de San Donato.

Daté 1851.

Toile. Haut., 1 mèt. 15 cent.; larg., 1 mèt. 57 cent.

FERRARI

(CARLO, DE VÉRONE)

38 — **La place Saint-Marc à Venise.**

La vue est prise de la tour de l'horloge. On voit à gauche toute la façade de l'église Saint-Marc et le palais des doges. En face, la Piazetta dans toute son étendue, et au-delà l'église Saint-Georges majeur.

Commandé pour la galerie de San Donato.

Daté 1852.

Toile. Haut., 1 mèt. 15 cent.; larg., 1 mèt. 57 cent.

FERRARI

(CARLO, DE VÉRONE)

39 — **La place du Grand-Duc à Florence.**

La vue est prise du seuil du Vieux Palais. A gauche est la fameuse loge des Lanzi où sont exposées les statues célèbres de Benvenuto Cellini, de Jean de Bologne, de Donatello, etc.

Commandé pour la galerie de San Donato.

Daté 1853.

Toile. Haut., 1 mèt. 33 cent.; larg., 1 mèt. 75 cent.

FERRARI

(CARLO, DE VÉRONE)

40 — **La place du Forum à Rome.**

Cette place si justement célèbre renferme les ruines des monuments antiques les plus remarquables, l'arc de Septime Sévère, le temple de Jupiter, etc.

Commandé pour la galerie de San Donato.

Daté 1852.

Toile. Haut., 1 mèt. 33 cent.; larg., 1 mèt. 75 cent.

FRÈRE

(ÉDOUARD)

41 — **La Moissonneuse.**

Une jeune fille, la tête lourdement chargée d'une énorme gerbe de blé, traverse les champs en plein soleil. Son chapeau de paille est suspendu à son bras gauche.

Daté 1853, acquis en 1856 pour San Donato.

Bois. Haut., 45 cent.; larg., 38 cent.

GALLAIT

(LOUIS)

42 — Art et Liberté.

Ce tableau est devenu célèbre autant à cause du sentiment de haute philosophie qui le caractérise que par ses grandes qualités d'exécution.

Cet artiste d'une si fière tournure n'a pas encore rencontré la fortune, mais tout indique chez lui qu'il sait braver l'adversité, et que le violoniste ambulant, aujourd'hui voué à la lutte, entrevoit dans l'avenir un but qui sera atteint. Ce mendiant nomade deviendra un maître.

La sobriété du ton, la largeur de la touche et la juste expression de la figure, caractérisent bien complétement le sujet de ce tableau.

Daté 1840, acquis en 1852 pour San Donato.

Toile. Haut., 1 mèt. 32 cent.; larg., 1 mèt. 10 cent.

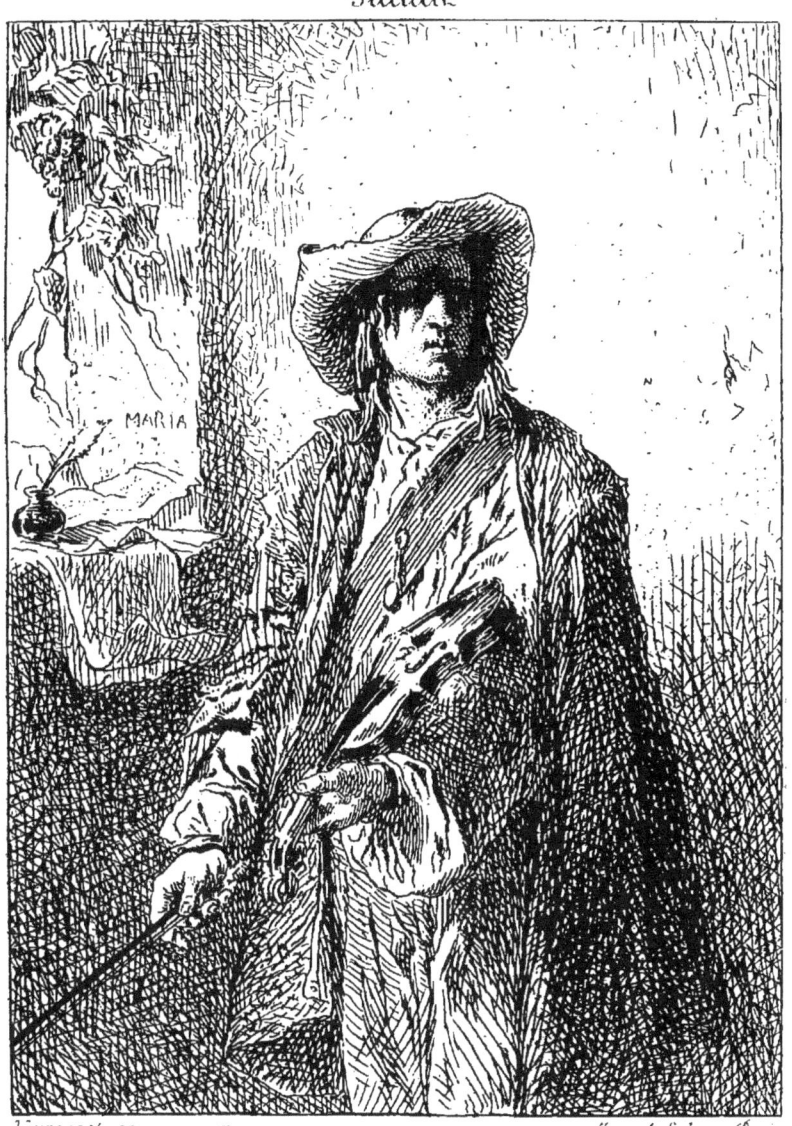

Art et Liberté.

GALLAIT

(LOUIS)

43 — Le duc d'Albe recevant le serment de Jean de Vargas.

Le duc d'Albe, envoyé en Flandre par le roi Philippe II d'Espagne, en 1566, pour y apaiser les troubles, institua un tribunal destiné à poursuivre avec la dernière rigueur les auteurs de la rébellion dans les Pays-Bas. Ce *conseil de sang*, comme le nommèrent bientôt les opprimés, fut dirigé par Jean de Vargas, qui possédait toute la confiance du duc d'Albe.

Vargas, la main sur son épée et l'autre étendue sur le livre des Évangiles, prête le serment d'inflexibilité, auquel semble le solliciter vivement un moine au geste fanatique, levant en l'air un crucifix. Le duc d'Albe, revêtu de ses armes, est assis devant la table du conseil, dans une attitude de méditation profonde. Derrière lui, un moine écrivant et d'autres debout.

Ce tableau est d'un dessin correct et vigoureux, d'un ton puissant et brillant et d'une exécution très-ferme.

Daté 1857, acquis la même année pour la galerie de San Donato.

Gravé par Rajon, dans la *Gazette des Beaux-Arts*.

Bois. Haut., 65 cent.; larg., 81 cent.

GÉRARD

(FRANÇOIS, BARON)

44 — Corinne au cap Misène.

Corinne est assise sur les rochers du cap, sa main gauche a déposé sa lyre, et elle improvise au bruit des flots.

Ce tableau est la figure principale de la composition connue sous ce titre. Cette figure gagne à être vue isolée ; le charme est plus profond, le caractère est plus simple et plus grand.

Acquis en 1845 pour la galerie de San Donato.

Toile. Haut., 1 mèt. 14 cent ; larg., 1 mèt. 72 cent.

GIRARD

(FILS)

45 — Portrait du chien hongrois Schneck.

Daté 1857.

Bois, forme ovale. Haut., 56 cent.; larg., 46 cent.

GRANET

6 — La mort du Poussin.

Nicolas Poussin mourut à Rome le 19 novembre 1663, à l'âge de 72 ans, dans une modeste chambre qui lui servait d'atelier. Le moment choisi par Granet est celui où le grand artiste, mourant, vient de recevoir les secours de la religion. Le cardinal Massimi, qui le consola à ses derniers moments, est debout près de son lit ; tous les assistants sont plongés dans la douleur.

Cette page, une des plus importantes dans l'œuvre de Granet, renferme une douzaine de figures ; l'effet en est grand ; le jour, qui vient d'une fenêtre élevée, éclaire certaines parties de l'atelier et laisse le reste dans une large demi-teinte.

Gravé par Bracquemond dans la *Gazette des Beaux-Arts*.

Daté 1833, acquis la même année pour la galerie de San Donato.

Toile. Haut., 1 mèt. 52 cent.; larg., 2 mèt.

GRANET

47 — La Communion dans les Catacombes de Rome.

Un autel a été élevé dans une des salles des catacombes de Rome ; le prêtre donne la communion à une religieuse, d'autres fidèles s'approchent à leur tour de la table sainte.

La lumière venant d'en haut donne à ce tableau un aspect solennel bien approprié au sujet.

Collection Nicolas de Démidoff.

Daté 1809.

Toile. Haut., 97 cent.; larg., 73 cent.

GRANET

48 — Une prison de l'Inquisition.

La scène se passe dans une salle basse, éclairée faiblement par le soleil du soir, pénétrant par deux petites fenêtres grillées; un membre du saint-office interroge un prisonnier chargé de chaines et accroupi sur les dernières marches d'un escalier ; un greffier écrit ses décla-

rations; à gauche un moine debout, les mains derrière le dos, assiste impassible à l'interrogatoire.

L'harmonie sévère du tableau est bien en accord avec l'austérité de la scène.

Collection Nicolas de Démidoff.

Daté 1821.

Toile. Haut., 61 cent.; larg., 48 cent.

GUDIN

49 — **Le Naufragé**.

Le jour commence à paraître, la mer se calme et reprend sa transparence; au milieu de cette immensité un malheureux matelot étreint de ses membres défaillants un tronçon de mâture; son regard tourné vers le ciel exprime une résignation suprême.

Ce tableau est justement célèbre dans l'œuvre de Gudin; la figure est superbe d'expression, de dessin et de modelé, l'effet est saisissant, l'aspect du ciel indique bien l'heure matinale, la mer est d'une effrayante vérité.

Daté 1837. Acquis de l'artiste la même année pour la galerie de San Donato.

Toile. Haut., 1 mèt. 81 cent.; larg., 2 mèt. 30 cent.

KNIP

50 — **Deux jeunes chiens boule-dogues au chenil.**

<div align="center">Bois, forme ovale. Haut., 56 cent.; larg., 46 cent.</div>

KNIP

51 — **Tête de Chien.**

<div align="center">Bois, médaillon rond. 18 cent. de diamèt.</div>

LAMI
(EUGÈNE)

52 — **Le départ pour la chasse.**

Les apprêts se font dans la cour de la ferme d'un château, les palefreniers attèlent une berline à quatre chevaux ; le piqueur est déjà à cheval, un domestique le précède conduisant trois chevaux, les jockeys se préparent, les chiens attendent; un groupe d'enfants regarde curieusement tout ce mouvement.

Daté 1833. Acquis de l'artiste en 1834.

<div align="center">Bois. Haut., 47 cent.; larg., 80 cent.</div>

LAMI

(EUGÈNE)

53 — **Au steeple-chase.**

Une calèche pleine de dames et attelée de quatre chevaux, est arrêtée près du champ de courses, les grooms sont à la tête des chevaux. Des coureurs franchissent un petit mur, et d'autres sont déjà dans la plaine.

Ces tableaux, d'Eugène Lami, ont un tel accent de vérité, qu'ils seront très-précieux un jour, au point de vue du caractère de l'époque.

Daté 1833. Acquis de l'artiste en 1834.

<div style="text-align:right">oile. Haut., 47 cent.; larg., 80 cent.</div>

LAMI

(EUGÈNE)

54 — **Le Galop au bal de l'Opéra.**

Toute la folie du bal de l'Opéra est représentée dans ce tableau : la richesse des costumes, le mouvement des figures et le tumulte de la scène.

Daté 1854. Acquis de l'artiste en 1854.

<div style="text-align:right">Toile. Haut., 68 cent.; larg., 91 cent.</div>

LAMI

(EUGÈNE)

55 — Une voiture de masques, carnaval de 1835.

Une calèche, attelée de quatre chevaux et conduite à la Daumont, entre dans l'avenue des Champs-Élysées ; elle est remplie, du siége à la capote, de jeunes gens et de jeunes dames revêtus d'éclatants costumes de carnaval.

Au premier plan des enfants se précipitent pour ramasser les bonbons qu'on leur jette au passage.

Daté 1834. Acquis de l'artiste en 1835.

Toile. Haut., 69 cent.; larg., 91 cent.

LAMI

(EUGÈNE)

56 — Portrait du cheval Champain.

Il est arrêté près d'un poteau de carrefour ; un jockey, assis à terre, le tient par la bride.

Bois. Haut., 68 cent.; larg., 52 cent.

LAMI

(EUGÈNE)

— Portrait du cheval Cromwell.

Il est harnaché, prêt à être attelé ; un jockey le conduit le fouet à la main.

<div style="text-align:right"><small>Toile. Haut., 68 cent.; larg., 52 cent.</small></div>

LAMPI

— Portrait de l'Impératrice Catherine II de Russie.

La grande impératrice est représentée dans toute la splendeur de sa puissance; son costume est d'une grande richesse : un manteau d'hermine couvre ses épaules ; elle tient dans sa main le bâton du commandement ; la couronne est posée sur un coussin près d'elle.

Lampi, qui vécut longtemps à Saint-Pétersbourg, a fait plusieurs portraits de l'impératrice, celui-ci était un de ses portraits officiels.

Acquis en 1852 pour la galerie de San Donato.

<div style="text-align:right"><small>Toile. Haut., 1 mèt. 40 cent.; larg., 1 mèt. 03 cent.</small></div>

LAMPI

59 — **Portrait de l'Impératrice Catherine II de Russie.**

Ce portrait en buste est à peu près le même que le précédent; pourtant il diffère un peu par le costume et peut-être aussi par l'âge de la souveraine.

<div style="text-align:right">Toile, forme ovale. Haut., 80 cent.; larg., 62 cent.</div>

LAMPI

60 — **Portrait de Stanislas-Auguste, dernier roi de Pologne.**

Fils aîné du comte Poniatowski, Stanislas-Auguste, né en 1732, fut élu roi de Pologne en 1764, après la mort d'Auguste III. Descendu du trône en 1794, lors du dernier partage de la Pologne, il mourut à Saint-Pétersbourg en 1798.

Ce portrait date de 1789. Le roi est représenté en buste, cheveux poudrés, habit violet; grand cordon bleu, jabot de dentelle, la main ramenée sur la poitrine.

<div style="text-align:right">Toile. Haut., 77 cent.; larg., 60 cent.</div>

LEPAULE

61 — Portrait du chien Mac Ivor.

Jeune terre-neuve, à poils noirs et blancs, debout au bord d'un lac en Écosse, par un temps de neige et de glace.

Daté 1835.

Toile. Haut. 65 cent.; larg., 92 cent.

LEPAULE

62 — Portrait du chien Rome.

Epagneul à l'affût de bécasses dans les roseaux, au bord d'une mare, près d'un bois.

Daté 1837.

Toile. Haut., 65 cent.; larg., 92 cent.

MAJOLI

63 — Gibier mort.

Trois oiseaux : un épervier, un martin-pécheur et un rouge-gorge sont suspendus à un panneau de bois.

Daté 1851.

Toile. Haut., 53 cent.; larg., 41 cent.

MAJOLI

64 — Gibier mort.

Un râle, une gélinotte et un passereau suspendus à un panneau de bois.

Daté 1851.

Toile. Haut., 53 cent.; larg., 41 cent.

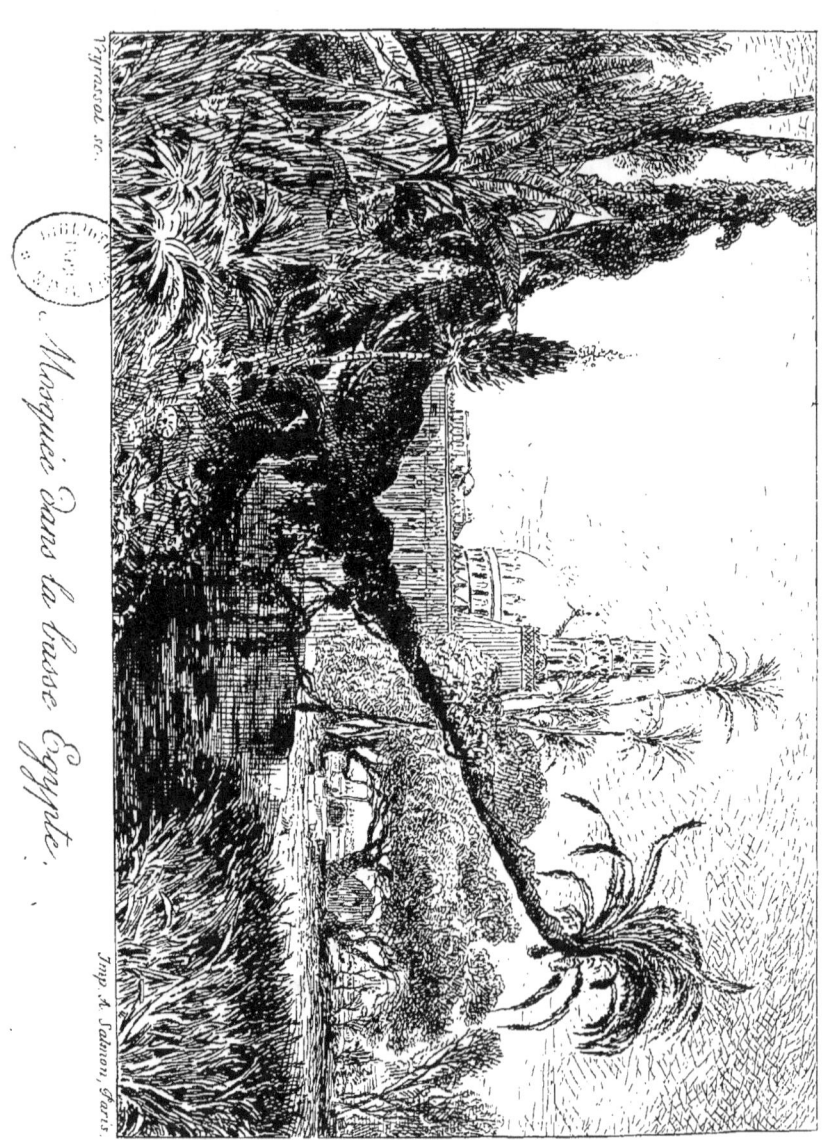

Mosquée dans la basse Égypte.

Marilhat.

MARILHAT

65 — **Mosquée dans la basse Égypte.**

Au milieu d'un paysage de la plus luxuriante végétation s'élève une riche mosquée, dont la coupole brillante se détache lumineuse sur le ciel. Un groupe de baobabs immenses mêlés à des dattiers étendent leur ombre sur des tombeaux. Des ibis viennent boire à une eau limpide qui baigne les murs de la mosquée.

Cette page, une des plus importantes de Marilhat, est empreinte d'un grand caractère. Elle faisait partie de la galerie d'Orléans.

Acquis à la vente de cette collection en 1853 pour San Donato.

Daté 1834.

Toile. Haut., 1 mèt. 55 cent.; larg., 2 mèt. 26 cent.

MOOLENIJZER

(D'APRÈS AART DE GELDER)

66 — **Portrait en buste de Pierre le Grand.**

Toile. Haut., 1 mèt. 05 cent.; larg., 85 cent.

O'CONNELL

(MADAME)

67 — **Portrait du Tzar Pierre le Grand.**

Figure colossale, vue jusqu'aux genoux. Exécutée en 1854 pour la galerie de San Donato.

Toile. Haut., 1 mèt. 50 cent.; larg., 1 mèt. 17 cent.

O'CONNELL

(MADAME)

68 — **Portrait de l'Impératrice Catherine II, de Russie.**

Figure colossale, vue jusqu'aux genoux. Exécutée en 1854 pour la galerie de San Donato.

Toile. Haut., 1 mèt. 50 cent.; larg., 1 mèt. 17 cent.

O'CONNELL

(MADAME)

69 — **Portrait de Frédéric le Grand, roi de Prusse.**

Figure colossale, vue jusqu'aux genoux. Exécutée en 1855 pour la galerie de San Donato.

<small>Toile. Haut., 1 mèt. 50 cent.; larg., 1 mèt. 17 cent.</small>

O'CONNELL

(MADAME)

70 — **Portrait de l'Impératrice Marie-Thérèse d'Autriche.**

Figure colossale, vue jusqu'aux genoux. Exécutée en 1855 pour la galerie de San Donato.

<small>Toile. Haut., 1 mèt. 50 cent.; larg., 1 mèt. 17 cent.</small>

PETTENKOFEN

71 — **Le Gué, Paysage hongrois.**

Un paysan hongrois, conduisant deux chevaux, passe à gué un bras du Danube; le paysage est saisissant de solitude, le ciel est chargé de nuages.

Daté 1855. Acquis en 1856.

<small>Bois. Haut., 17 cent.; larg., 40 cent.</small>

PETTENKOFEN

72 — **Chevaux s'abreuvant, bords du Danube.**

Deux chevaux boivent au bord du fleuve, dont les eaux calmes reflètent la lumière un peu triste du ciel; tout est calme et silencieux dans le paysage.

Ce petit tableau et le précédent sont d'une exécution très-précieuse.

Daté 1853. Acquis en 1856.

Bois. Haut., 17 cent.; larg., 40 cent.

PETTENKOFEN

73 — **Soldats russes se baignant.**

Tout un corps d'armée russe est campé au bord d'un fleuve; les feux de bivouacs sont allumés; quelques soldats viennent se baigner; toute la rive et le campement sont vivement éclairés par le soleil.

Petit tableau très-fin de détails et d'exécution.

Bois. Haut., 18 cent.; larg., 24 cent.

RAFFET

74 — **Esquisse d'une scène espagnole : le Tentadero.**

C'est l'essai des jeunes taureaux de trois ans, élevés dans les pâturages de l'Andalousie pour figurer dans les jeux du cirque; dès que les animaux sont dispersés dans la plaine, chaque cavalier se choisit un adversaire et court sur lui, armé d'une lance dont l'extrémité est terminée en boule. L'adresse du cavalier consiste à frapper le taureau à la hanche de derrière; si le coup est bien porté, l'animal roule sur le sol. Le taureau qui se relève et fond sur l'assaillant est considéré comme bon pour les courses, et on le ramène aux prairies où il doit attendre l'âge adulte; celui qui fuit est livré au métayer.

Cette scène, si bien traduite par Raffet, est l'esquisse d'un tableau resté inachevé à sa mort.

Toile. Haut., 63 cent.; larg., 95 cent.

RAFFET

75 — **Barkhat, cheval russe.**

C'était un de ces trotteurs vigoureux et rapides dont la race ne se trouve qu'en Russie.

Il faisait partie des écuries de San Donato.

Peint en 1858.

Toile. Haut., 41 cent.; larg., 31 cent.

RAFFET

76 — Deux Chevaux russes.

Etude de deux chevaux russes, l'un noir et l'autre blanc, ayant fait partie des écuries de San Donato.

<div style="text-align:right">Toile. Haut., 31 cent.; larg., 41 cent.</div>

RAFFET

77 — Nathalie, jument anglaise.

Deux études faites d'après une jument de la race anglaise, dite Cob, et faisant partie d'un attelage appartenant aux écuries de San Donato.

Peinte aux bains de Casciana (Toscane) en 1858.

<div style="text-align:right">Toile. Haut., 32 cent.; larg., 41 cent.</div>

RAFFET

78 — Marie, jument anglaise.

Deux études faites d'après une jument complétant l'attelage cité plus haut.

Peinte aux bains de Casciana (Toscane) en 1858.

<div style="text-align:right">Toile. Haut., 32 cent.; larg., 41 cent.</div>

ROBERT

(LÉOPOLD)

79 — **Jeune Paysanne romaine.**

La tête tournée presque de face est pleine de caractère; des nœuds de rubans rouges retiennent ses cheveux, le corsage ouvert laisse voir la chemise de toile au bord brodé; elle tient d'une main le lacet de son corsage.

Daté 1831, cabinet De la Villestreux.

Acquis en 1835 pour San Donato.

<div style="text-align:right">Toile. Haut., 62 cent.; larg., 50 cent.</div>

ROBERT

(LÉOPOLD)

80 — **Pâtres et Buffles dans la campagne de Rome.**

Un jeune pâtre, le dos couvert d'une peau de mouton et un genou à terre, vient de traire une femelle de buffle derrière laquelle on voit son jeune bufflon; un autre pâtre plus âgé et vêtu d'un caban se tient à la tête de la bête.

Ce petit tableau est empreint du grand caractère que Léopold Robert savait mettre à toutes choses.

Daté Rome 1830. Acquis en 1856 pour San Donato.

<div style="text-align:right">Toile. Haut., 38 cent.; larg., 48 cent.</div>

SAINT-JEAN

81 — **L'Automne.**

Des branches coupées à un cep de vigne et supportant encore de lourdes grappes de raisin blanc et violet, sont attachées au tronc d'un arbre; un melon entamé, deux pêches, du gibier mort, sont posés sur le terrain et forment un beau groupe se détachant sur un fond de paysage.

C'est un tableau capital dans l'œuvre de Saint-Jean, et qui fut commandé en 1857 pour la galerie de San Donato.

Daté 1857.

Toile. Haut., 1 mèt. 25 cent.; larg., 95 cent.

SCHEFFER

(ARY)

— **Françoise de Rimini.**

Dante et Virgile aux enfers voient passer tour à tour devant leurs yeux les ombres des amants malheureux.

« Hélas! que de douces pensées! quel ardent désir a mené ceux-ci au douloureux passage. »
(*L'Enfer du Dante*, ch. v.)

A propos de ce tableau, M. Vitet s'exprime ainsi dans sa notice sur Ary Scheffer :

« N'eût-il jamais fait autre chose, l'auteur d'un tel tableau échapperait à l'oubli. Scheffer a pu trouver quelquefois des beautés d'un ordre supérieur : il n'a rien produit d'aussi harmonieux, d'aussi complet. Sans perdre ses qualités propres, il semble en emprunter ici qui lui sont étrangères. C'est une ampleur de style, une souplesse, une pureté de lignes, une rondeur du modelé que ses poëtes du Nord ne lui inspiraient pas. En se séparant d'eux un instant, en s'approchant de Virgile et de Dante, on dirait qu'il pénètre dans une autre atmosphère, qu'il est sous l'influence d'un autre art, d'un autre goût; un souffle embaumé d'Italie semble avoir passé sur sa toile. »

Ce tableau, exécuté en 1835, faisait partie de la collection d'Orléans; il passa en 1853 dans la galerie de San Donato.

Toile. Haut., 1 mèt. 70 cent.; larg., 2 mèt. 35 cent.

SCHLESINGER

83 — La Petite sœur.

Une jeune mère montre à sa petite fille son image reflétée dans une glace.

Gracieuse scène d'intérieur. Datée 1857.

<div style="text-align:right">Toile. Haut., 81 cent.; larg., 65 cent.</div>

SCHLESINGER

84 — Le Portrait parlant.

Une jeune mère, prenant un cadre dans ses mains, le pose devant la ravissante tête de sa petite fille.

Les costumes sont élégants, la scène est charmante.

Daté 1855.

<div style="text-align:right">Toile. Haut., 81 cent.; larg., 65 cent.</div>

STEUBEN

5 — Pierre le Grand à Sardam.

Ce prince quitta ses États en 1697, mêlé à une nombreuse ambassade qu'il envoyait aux États-Généraux de Hollande. Il voulut garder le plus stricte incognito et étudier par lui-même les arts et l'industrie des contrées qu'il parcourait. Le chantier de construction le plus considérable était alors à Sardam ; le souverain de la Russie alla s'y faire inscrire sous le nom de Piter Michaëloff, sur le registre des charpentiers, et vécut d'abord ignoré, puis se dérobant à tous les respects quand il fut reconnu. Livré à des travaux si étrangers aux soins de sa couronne, Pierre ne perdait pas de vue l'administration de l'empire, et quittait la hache du charpentier pour signer un ordre ou un document politique.

Le tsar est debout au milieu d'une pauvre cabane en bois qu'il occupait à Sardam. Il tient d'une main sa hache et de l'autre un gouvernail, qu'il façonne pour la chaloupe que l'on voit à terre derrière lui.

A gauche, son secrétaire, Matveef, assis à une table couverte d'un tapis, écrit sous sa dictée.

Commandé en 1843 pour la galerie San Donato.

Toile. Haut., 1 mèt. 48 cent.; larg., 1 mèt. 80 cent.

STEUBEN

86 — **La Esmeralda dansant.**

87 — **La Esmeralda et sa chèvre Djali.**

Deux petits tableaux, de forme ogivale, empruntés au roman célèbre de Victor Hugo, *Notre-Dame de Paris*.

Bois. Haut., 15 cent.; larg., 11 cent.

TROYON

88 — **Femme donnant à manger à des poules.**

Une fermière tient son tablier chargé de grains, qu'elle distribue à un essaim de poules qui se précipitent en becquetant sur le sol. Au milieu de la prairie est un puits recouvert de bois. A l'horizon une ligne de jeunes arbres.

L'aspect de ce tableau est d'une vigueur remarquable et d'une grande puissance de ton.

Acquis en 1856 pour San Donato.

Toile. Haut., 46 cent.; larg., 56 cent.

VAN DAEL

(JEAN-FRANÇOIS)

9 — Groupe de Fleurs dans un vase.

Un énorme bouquet de fleurs, les plus belles et les plus variées, groupées dans un vase posé sur une balustrade en pierre, dans la campagne; les roses, les lilas, les pivoines, les tulipes, les roses trémières sont mêlées à mille autres plantes.

Chacune de ces fleurs est une étude exacte de la nature comme forme et comme couleur, et l'ensemble en est harmonieux.

Collection Nicolas de Démidoff.

Daté 1814.

Toile. Haut., 1 mèt. 25 cent.; larg., 95 cent.

VILLAMIL

0 — Épisode d'une Course de taureaux à Séville.

C'est le premier épisode d'un combat de taureaux, la scène des *Picadores*. L'animal, à peine entré dans l'arène, a déjà éventré un cheval et renversé un de ces cavaliers que les *Chulos*, les combattants à pied, se hâtent de dégager; le taureau se précipite sur un second Picadore qui le frappe de sa lance; le reste de la troupe cherche par ses provocations à détourner l'animal furieux.

Daté 1848.

Toile. Haut., 61 cent.; larg., 72 cent.

VOLLEVENS

(JEAN)

91 — Portrait en pied du tsar Pierre le Grand.

L'artiste peignit ce portrait d'après nature, en Hollande, dans l'année 1700, c'est-à-dire lorsque le tsar n'était encore âgé que de 28 ans.

Le souverain est représenté debout, armé de toutes pièces, portant sur ses épaules le riche manteau impérial et la tête nue. Sa main droite tient le sceptre et s'appuie sur une table recouverte d'un riche tapis et qui supporte la couronne.

L'empereur fit cadeau de ce portrait à l'un de ses ministres, le comte André Matveeff Artamonowitch, dans la famille duquel il était encore en 1851, époque à laquelle il fut acheté pour la galerie de San Donato.

Toile. Haut., 2 mèt. 45 cent.; larg., 1 mèt. 60 cent.

INCONNU

62 — **Portrait de l'impératrice Marie-Thérèse d'Autriche.**

Elle est représentée en buste vêtu d'un riche costume, les cheveux poudrés.

<div style="text-align:center">Toile, forme ovale. Haut., 85 cent.; larg., 65 cent.</div>

INCONNU

63 — **Relai de poste.**

Un postillon conduisant trois chevaux est arrêté à un abreuvoir près d'un mur de ferme.

<div style="text-align:center">Bois. Haut., 19 cent.; larg., 23 cent.</div>

Collections de SAN DONATO

DEUXIÈME VENTE

TABLEAUX

DE

L'ÉCOLE FRANÇAISE

DU DIX-HUITIÈME SIÈCLE

ET

MARBRES

Boulevard des Italiens, N° 26.

EXPOSITIONS

PARTICULIÈRE	PUBLIQUE
Jeudi 24 Février 1870.	Le Vendredi 25 Février 1870.

DE MIDI A CINQ HEURES

VENTE
Le Samedi 26 Février 1870,
A DEUX HEURES TRÈS-PRÉCISES

COMMISSAIRE-PRISEUR	EXPERT
CHARLES PILLET	M. FRANCIS PETIT
Rue Grange-Batelière, 10.	Rue Saint-Georges, 7.

Paris. — Imp. de Pillet fils aîné, rue des Grands Augustins, 5.

TABLEAUX
DE
L'ÉCOLE FRANÇAISE
DU DIX-HUITIÈME SIÈCLE

BOUCHER
(FRANÇOIS)

— **La Toilette de Vénus.**

La déesse, assise sur un tertre, reçoit les soins de ses nymphes, qui la parent de perles. Un Amour lui présente le miroir, et un autre essaie ses flèches.

Charmant tableau, très-ferme d'exécution. Daté 1742.

Toile. Haut., 1 mèt. 26 cent.; larg., 1 mèt. 46 cent.

BOUCHER

(FRANÇOIS)

96 — Vénus et l'Amour.

Vénus, assise sur un trône de nuages, tient une flèche d'une main, son autre main est posée sur le carquois. L'Amour, agenouillé près d'elle, la supplie de lui rendre ses armes; à ses pieds deux colombes agitant leurs ailes.

Ce tableau s'accorde bien, comme composition, avec le précédent.

Toile. Haut., 1 mèt. 20 cent.; larg., 1 mèt. 30 cent.

BOUCHER

(FRANÇOIS)

97 — Le Printemps des Amours.

Trois Amours font une ample moisson de fleurs, et s'en disputent les branches et les couronnes. Ils sont réfugiés auprès des ruines d'un palais : des vases, des colonnes brisées et des fragments antiques sont à terre.

Toile. Haut., 1 mèt. 10 cent.; larg., 1 mèt. 18 cent.

BOUCHER

(FRANÇOIS)

98 — **L'Automne des Amours.**

Trois Amours sont en pleine vendange ; ils entourent une chèvre couchée au milieu d'eux : l'un veut monter sur son dos ; un autre renversé s'accroche à sa barbe ; le troisième est appuyé sur sa croupe ; tous trois tiennent des branches chargées de raisins.

Composition faisant pendant au tableau précédent.

Toile. Haut., 1 mèt. 10 cent.; larg., 1 mèt. 18 cent.

BOUCHER

(FRANÇOIS)

99 — **Bacchante en délire.**

Une Bacchante, dansant, affolée de joie et d'ivresse, se renverse sur un autel du dieu Pan, tenant de ses deux mains des cymbales ; à ses pieds est une urne renversée et un thyrse ; au fond, trois petits faunes, dont un joue de la flûte.

Toile. Haut., 1 mèt. 74 cent.; larg., 86 cent.

BOUCHER

(FRANÇOIS)

100 — **Nymphe cueillant des fleurs.**

Une jeune nymphe cueille des fleurs aux buissons d'un bois ; sa corbeille déjà pleine est posée sur un petit autel enguirlandé dédié à Flore, dont on voit tout près la statue.

<p align="right">Toile. Haut., 1 mèt. 74 cent.; larg., 86 cent.</p>

BOUCHER

(FRANÇOIS)

101 — **Jeune Fille implorant l'Amour.**

Une belle jeune fille s'élance vers la statue de l'Amour ; ses deux mains jointes, son visage suppliant, témoignent l'ardeur de sa prière ; à ses pieds deux colombes se becquétent près d'une corbeille de fleurs ; des buissons de roses entourent cette retraite vouée au mystère.

Ce tableau et les deux précédents forment une suite charmante.

<p align="right">Toile. Haut., 1 mèt. 75 cent.; larg., 80 cent.</p>

BOUCHER

(FRANÇOIS)

02 — **La Peinture; allégorie.**

La Peinture est représentée par deux Amours, dont l'un dessine, assis au milieu de toiles ébauchées, de dessins, de portefeuilles et d'autres attributs.

<small>Médaillon de forme ovale. Haut., 72 cent.; larg., 57 cent.</small>

BOUCHER

(FRANÇOIS)

03 — **La Sculpture; allégorie.**

La Sculpture est représentée par deux Amours au milieu de bas-reliefs, de bustes, de statues et de divers autres attributs.

<small>Médaillon de forme ovale. Haut., 72 cent.; larg., 57 cent.</small>

BOUCHER

(FRANÇOIS)

104 — **La Poésie ; allégorie.**

La Poésie est représentée par deux Amours ; l'un tient une plume à la main, l'autre apporte un flambeau allumé et une couronne de laurier.

Des fleurs et des colombes complètent les attributs de cette composition.

<small>Médaillon de forme ovale. Haut., 72 cent.; larg., 57 cent.</small>

BOUCHER

(FRANÇOIS)

105 — **La Musique ; allégorie.**

La Musique est représentée par deux Amours qui feuillettent un livre de musique ; à leurs pieds est une lyre entourée de lauriers.

Cette composition et les trois précédentes forment un ensemble de décoration.

<small>Médaillon de forme ovale. Haut., 72 cent.; larg., 57 cent.</small>

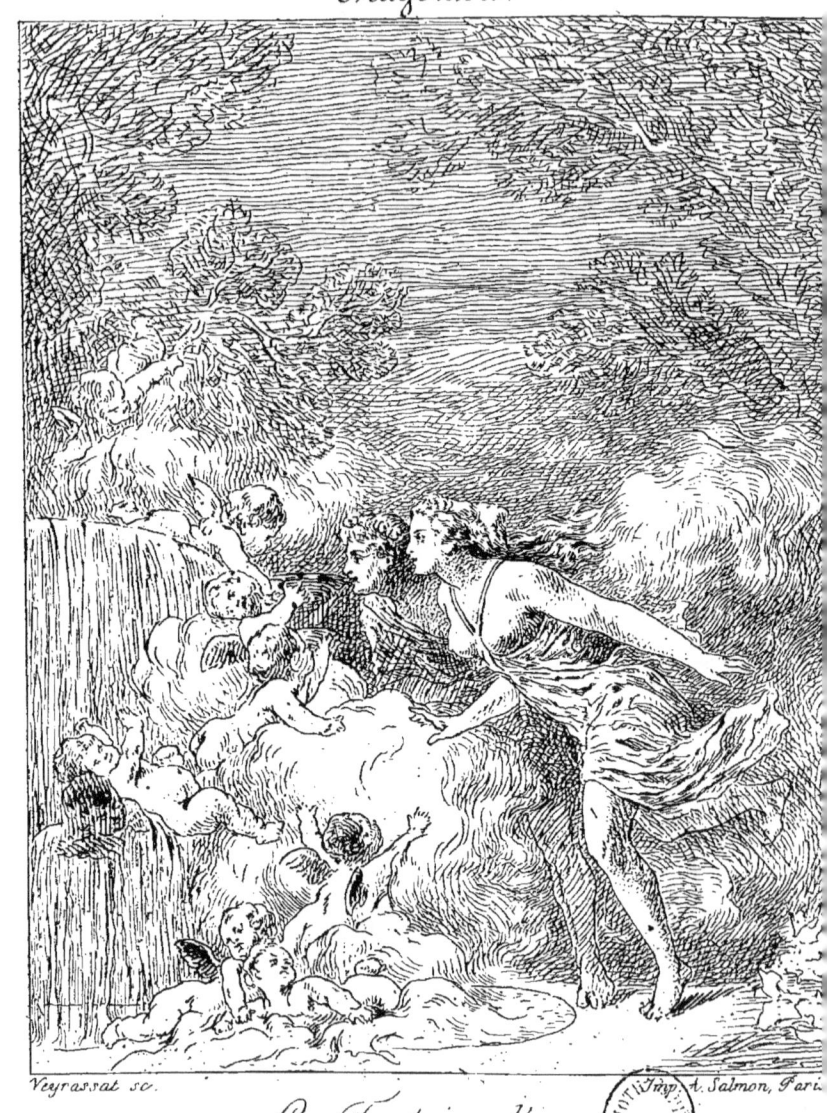

La Fontaine d'amour

FRAGONARD

(HONORÉ)

6 — La Fontaine d'amour.

Un jeune homme et une jeune femme se précipitent en courant vers une fontaine, dont la large vasque coule à pleins bords ; un essaim d'Amours folâtre tout auprès, plusieurs d'entre eux offrent à boire au couple altéré, d'autres poussent un nuage qui commence à envelopper les deux amants.

Cette composition, qui a été gravée par Regnault, est célèbre dans l'œuvre de Fragonard par la grâce et le charme de la composition et le précieux de l'exécution.

Collection Nicolas de Démidoff.

Toile. Haut., 63 cent.; larg., 57 cent.

GREUZE

(JEAN-BAPTISTE)

107 — Les Œufs cassés.

Cette jeune fille assise à terre, les deux mains jointes, près de son panier d'œufs cassés, est charmante d'expression ; le garçon qui cherche à l'excuser et à la défendre des reproches de sa vieille mère irritée et menaçante, est bien embarrassé dans ses explications; le bambin, qui dans un coin essaie de raccommoder un des œufs, semble chercher aussi à comprendre ce qui se passe ; tout concourt à faire de cette composition une œuvre charmante et gracieuse. Greuze a rarement peint avec autant de fermeté et de modelé en même temps, et dessiné avec autant de sûreté ; le fond de la chambre rustique où la scène se passe est clair et harmonieux.

Ce tableau, daté 1756, a été gravé par Moitte.

Collection Nicolas de Démidoff.

Toile. Haut., 73 cent.; larg., 94 cent.

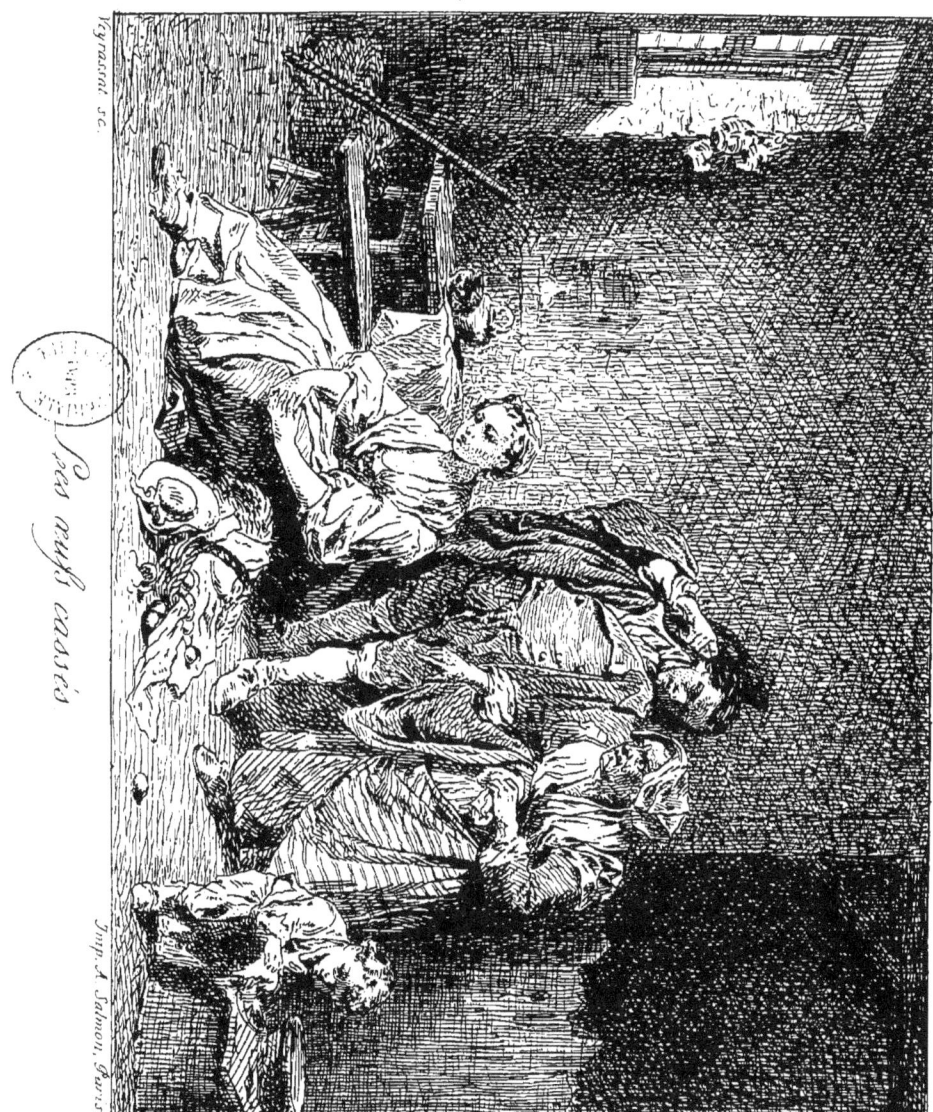

Les oeufs cassés

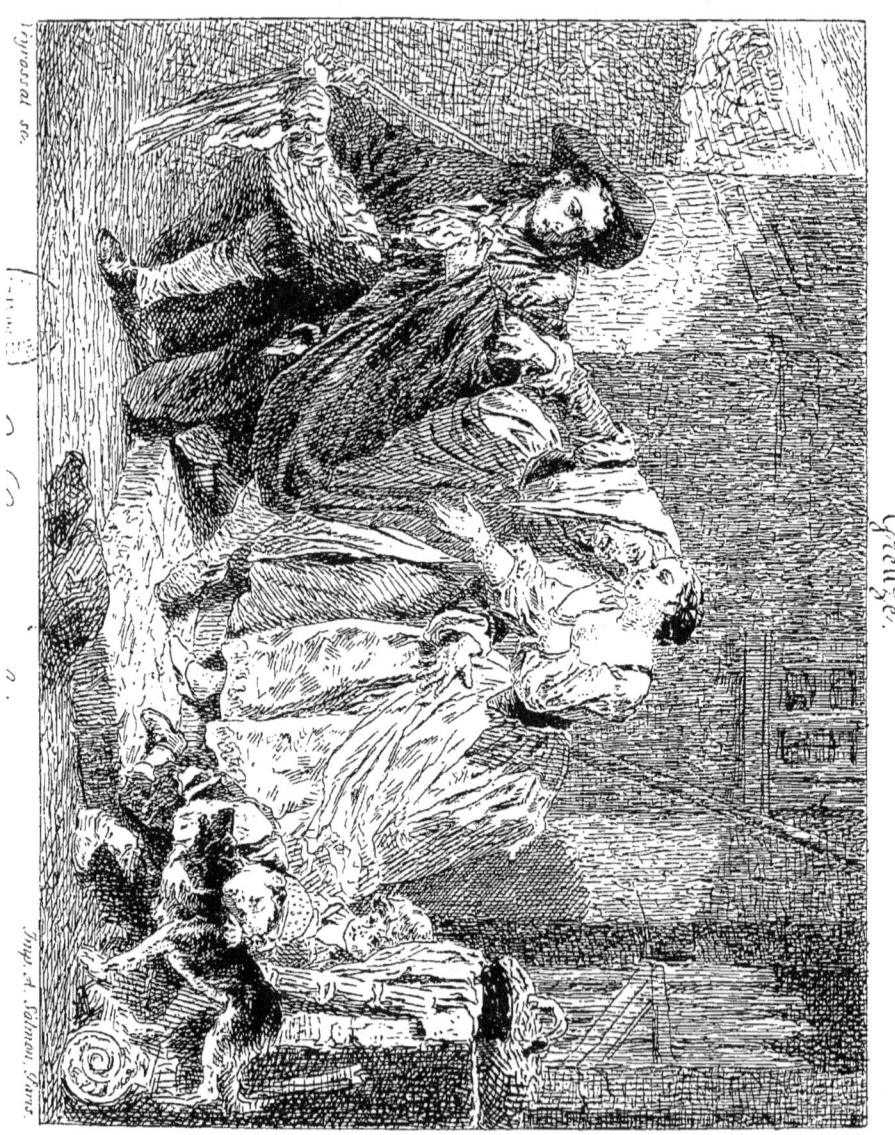

GREUZE

(JEAN-BAPTISTE)

08 — **Le Geste napolitain.**

La tradition a transmis cette désignation à ce tableau qui a été gravé sous ce titre ; en effet, le geste que fait la belle fille, en passant légèrement ses doigts sous son menton, est à Naples une moquerie populaire, une manière d'éconduire les importuns et les indiscrets. Le faux colporteur, désappointé, fuit les moqueries de la jeune femme et de sa mère, emportant ces mille riens dont il comptait se servir pour plaider sa cause ; le chien de la maison veut s'élancer sur lui, il est retenu par un des petits garçons qui, dans un coin, assistait à la scène.

Ce tableau, daté 1757, a été gravé par Moitte; on y trouve les mêmes qualités que dans le tableau précédent, même fermeté, même modelé, même tenue dans le dessin.

Collection Nicolas de Démidoff.

Toile. Haut., 73 cent.; larg., 94 cent.

GREUZE

(JEAN-BAPTISTE)

109 — **Flore.**

La déesse gracieuse et charmante qui tient dans ses mains une longue guirlande de fleurs est, dit-on, le portrait de la Duthé; l'Amour qui l'accompagne apporte une couronne de roses. Tout est délicat et fin dans cette figure.

Collection Nicolas de Démidoff.

Toile. Haut., 1 mèt.; larg., 80 cent.

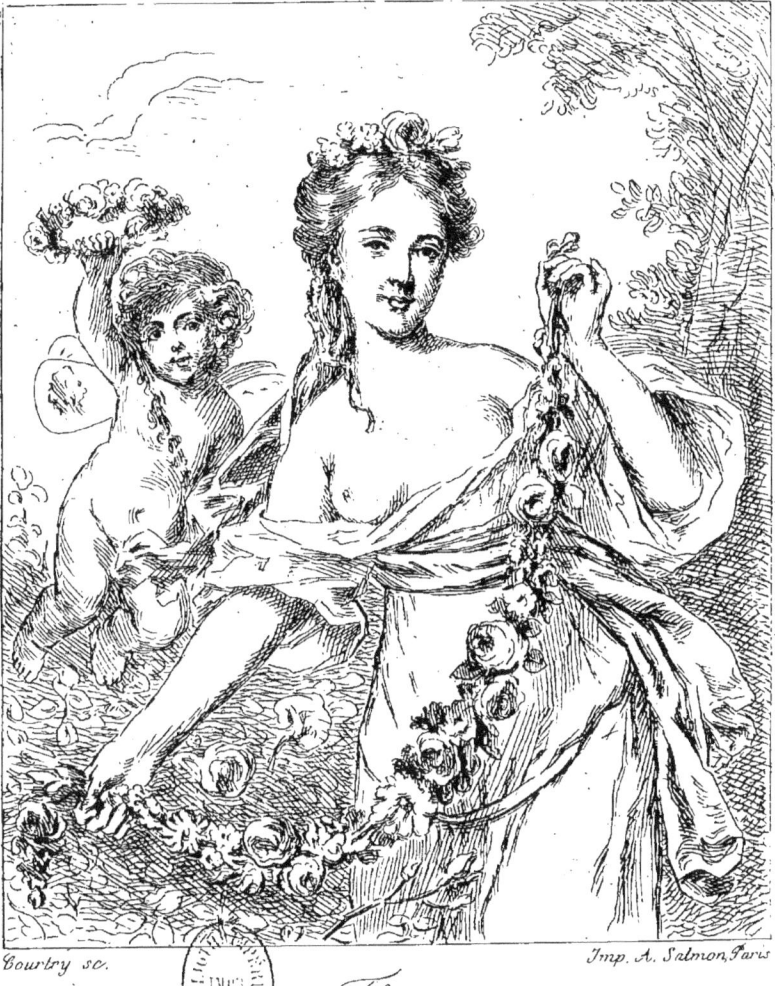

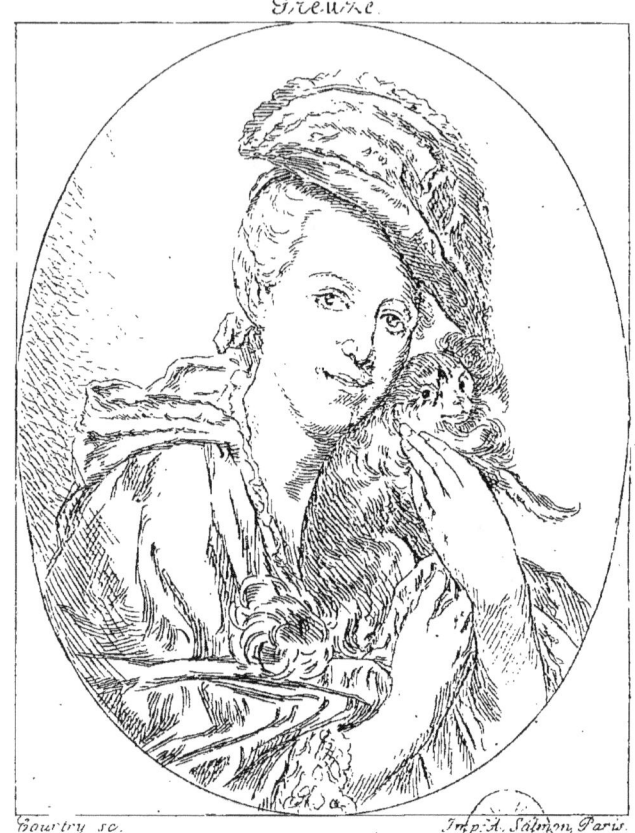

GREUZE

(JEAN-BAPTISTE)

110 — **Le Favori.**

Le tableau connu sous ce titre est, dit-on, un des nombreux portraits que fit Greuze, d'après sa femme; on sait qu'il la peignit sous des aspects et dans des costumes très-différents. Celui-ci est d'une grande originalité; elle tient dans ses bras un petit chien qu'elle caresse, elle est coiffée d'un toquet noir, les cheveux poudrés, une mante noire sur les épaules; l'effet est simple et distingué, l'exécution soignée et précieuse.

Collection Nicolas de Démidoff.

Toile de forme ovale. Haut., 59 cent.; larg., 50 cent.

GREUZE

(JEAN-BAPTISTE)

111 — **Bacchante.**

L'acquisition de cette toile, qui faisait partie du cabinet du roi Stanislas de Pologne, a été le commencement de cette collection des œuvres de Greuze, devenue si nombreuse à San Donato.

La séduction et la grâce sont poussées aux dernières limites dans cette figure de jeune Bacchante, toute couronnée de pampres, et les épaules à demi couvertes d'une peau de tigre; elle répand autour d'elle un charme inexprimable par son expression ravissante.

Collection Nicolas de Démidoff.

Toile. Haut., 45 cent.; larg., 38 cent.

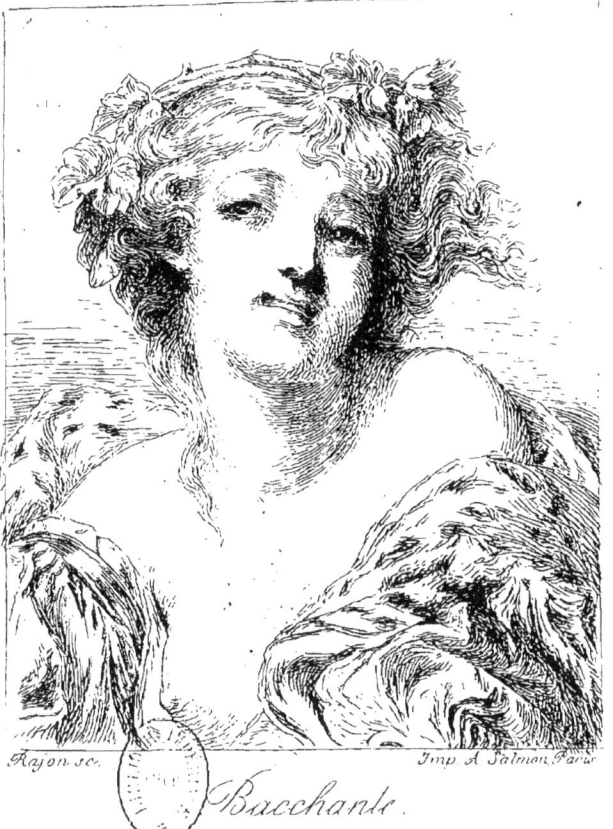

Greuze.

P.J. Hédouin sc. Imp. A. Salmon, Paris.

La petite fille au chien.

GREUZE

(JEAN-BAPTISTE)

112 — **La Petite fille au chien.**

Tel est le nom connu de cette délicieuse figure qui, du temps même de l'auteur, passait pour une de ses productions les plus charmantes et la plus parfaite d'exécution. Cette petite tête réunit, en effet, toutes les qualités de Greuze : le charme, la grâce, la naïveté.

C'était un des diamants de la collection du conseiller Nicolas de Démidoff.

Gravé par Morse dans la *Gazette des Beaux-Arts.*

Toile de forme ovale. Haut., 44 cent.; larg., 35 cent.

GREUZE

(JEAN-BAPTISTE)

113 — **Le Matin.**

C'est la jeunesse dans toute sa naïveté et son innocence ; le visage est simple et candide, un petit fichu blanc du matin est noué sur sa tête et retient à peine ses cheveux blonds et abondants ; une écharpe bleue, doublée de blanc, est posée sur ses épaules.

Tout est calme et reposé dans la figure de cette naïve enfant.

Collection Nicolas de Démidoff.

Gravé par Morse dans la *Gazette des Beaux-Arts*.

Bois de forme ovale. Haut., 45 cent.; larg., 36 cent.

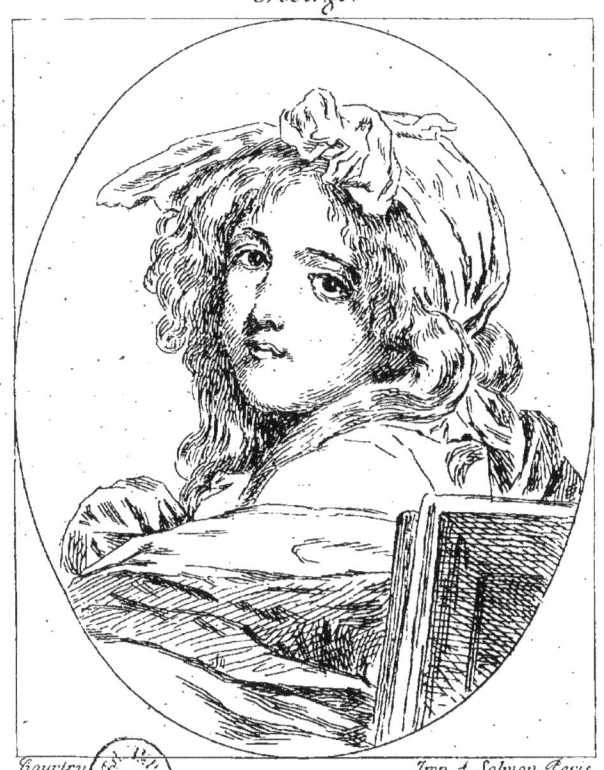

Le Matin.

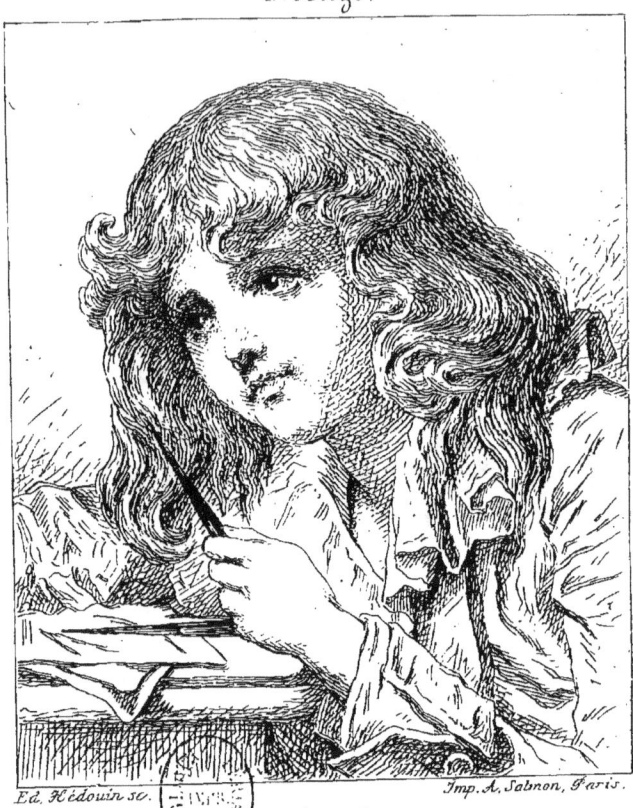

GREUZE

(JEAN-BAPTISTE)

114 — L'Étude.

Le regard profond de cet enfant cherche la solution du problème que le compas qu'il tient à la main va l'aider à résoudre sans doute. Quelle tête fine et intelligente ! quelle main délicate et quel ensemble charmant dans l'harmonie blanche de tout le costume ! Quelle finesse de coloris dans les chairs et le teint blond des cheveux ! C'est une des œuvres les plus délicates de Greuze.

Collection Nicolas de Démidoff.

Gravé par Ed. Hedouin dans la *Gazette des Beaux-Arts*.

Toile. Haut., 37 cent.; larg., 45 cent.

GREUZE

(JEAN-BAPTISTE)

115 — L'Effroi.

L'épouvante est peinte sur cette figure. Tout concou[rt] à ajouter à la justesse de l'impression : les lignes, l[es] mouvements des vêtements et de la coiffure, mêm[e] l'exécution large, ferme et presque violente ; c'est u[ne] œuvre remarquable.

Collection Nicolas de Démidoff.

Toile. Haut., 41 cent.; larg., 32 cent.

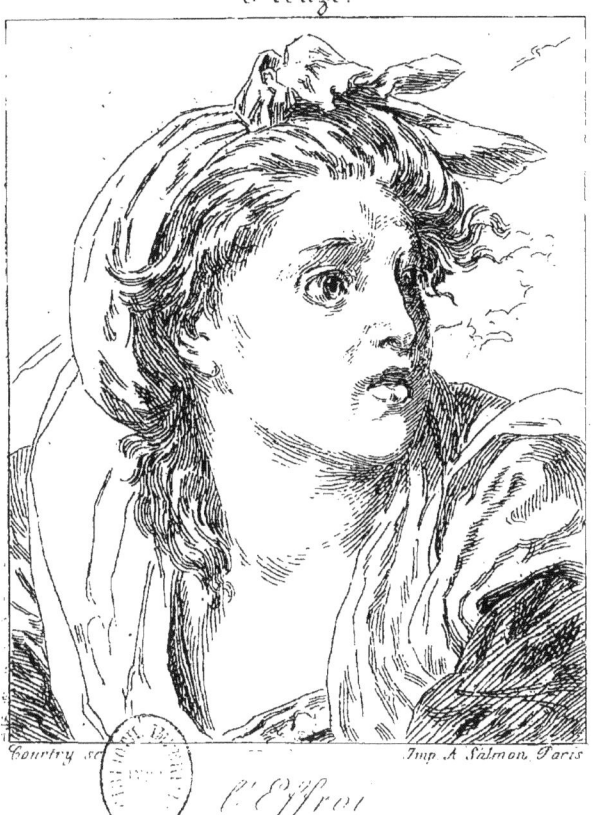

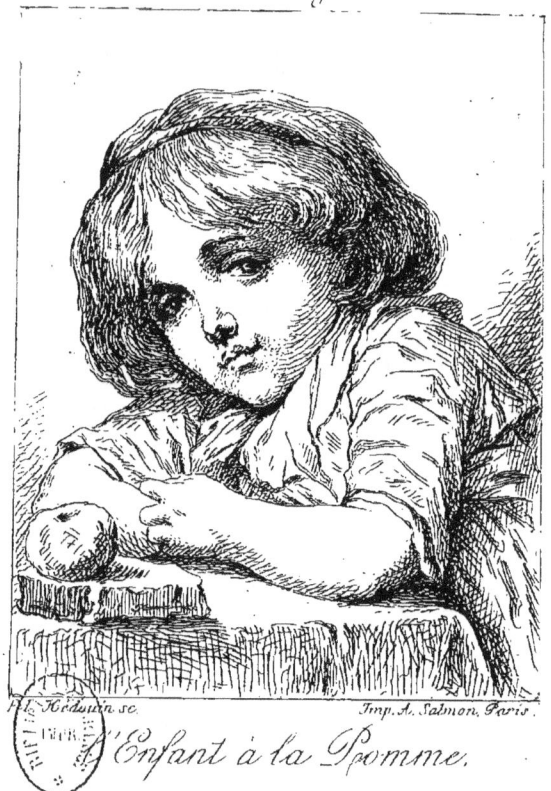

GREUZE

(JEAN-BAPTISTE)

146 — **L'Enfant à la pomme.**

Son petit air boudeur est charmant; on l'aura contrarié sans doute, son goûter est resté là ; l'expression est naïve, le visage est plein de vie, les blancs de la robe se relient bien à la fraîcheur du visage et des bras, les cheveux sont blonds, et le tapis de la table sur laquelle il est appuyé est vert tendre ; c'est une œuvre pleine de grâce et d'harmonie.

Collection Nicolas de Démidoff.

Bois. Haut., 40 cent.; larg., 32 cent.

GREUZE

(JEAN-BAPTISTE)

117 — L'Écouteuse.

Quel est le sentiment qui anime cette jeune fille, lui fait prêter l'oreille au bruit qui peut venir au tr[a]vers de cette porte fermée? est-ce seulement de la cur[io]sité? Elle a quitté sa toilette pour venir écouter; s[es] cheveux blonds sont en désordre, sa chemise mal att[a]chée laisse apercevoir une partie de la poitrine, l[es] yeux et la bouche sont d'une expression délicieuse.

Collection Nicolas de Démidoff.

Bois. Haut., 40 cent.; larg., 32 cent.

L'Écouteuse.

La Bacchante à l'amphore.

GREUZE

(JEAN-BAPTISTE)

18 — **La Bacchante à l'amphore.**

C'est le titre consacré à cette figure, conçue toute dans l'esprit du dix-huitième siècle. Les yeux sont noyés dans l'ivresse, la bouche entr'ouverte laisse voir les dents les plus ravissantes, la tête pesante et chargée de pampres est inclinée sur l'épaule; elle serre dans ses deux mains une élégante amphore.

Collection Nicolas de Démidoff.

Toile. Haut., 45 cent.; larg., 38 cent.

GREUZE

(JEAN-BAPTISTE)

119 — Le Petit paysan.

Quelle physionomie naïve et douce que celle de c[e] enfant aux cheveux blonds tombant sur son fron[t] aux yeux bleus si doux, au costume si pittoresqu[e] quelle vie et quelle vérité! on ne peut le regarder sa[ns] sourire.

Collection Nicolas de Démidoff.

Bois. Haut., 40 cent.; larg., 32 cent.

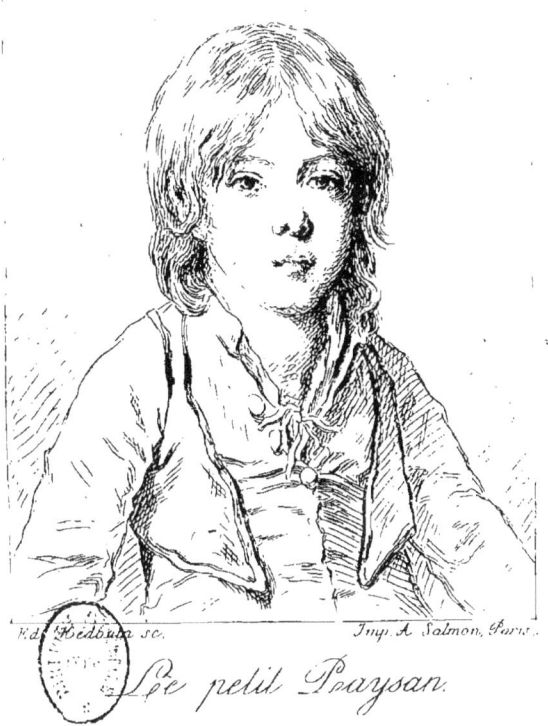

Greuze.

Le petit Paysan.

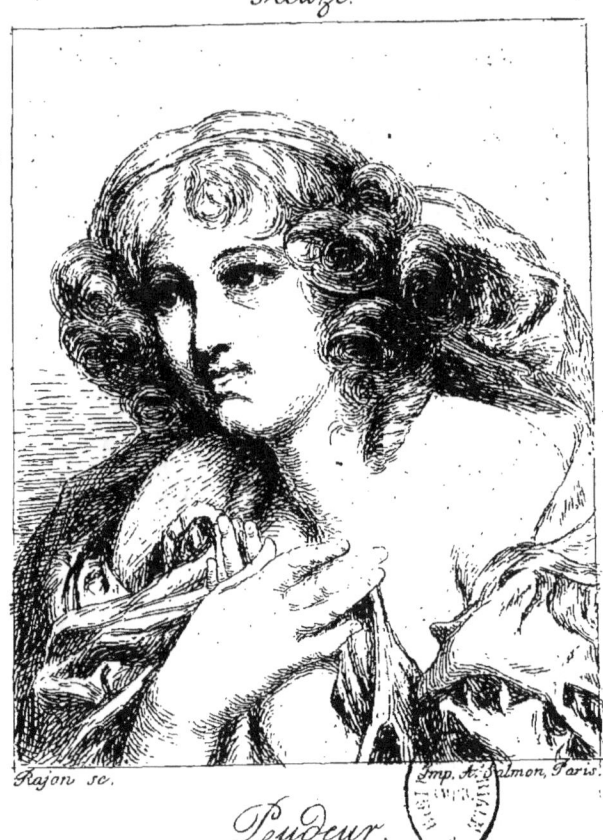

GREUZE

(JEAN-BAPTISTE)

20 — **Pudeur.**

Les mains croisées sur la poitrine, elle semble écouter les battements de son cœur; ses yeux cherchent à deviner. Le mouvement même du corps indique une aspiration indéfinie.

Figure délicieuse, jeune et fine et de la plus belle exécution.

Collection Nicolas de Démidoff.

Toile. Haut., 45 cent.; larg., 39 cent.

GREUZE

(JEAN-BAPTISTE)

121 — Malice.

Comme elle rit malicieusement cette petite fille, se cachant une partie du visage avec sa main ! son t[on] est animé, ses cheveux blonds sont retroussés et at[ta]chés avec un ruban bleu, elle a mis à son corsage [une] rose entr'ouverte; c'est la vie même.

Acquis en 1851 à la vente de la collection du co[mte] d'Aussonne.

Bois de forme ovale. Haut., 46 cent.; larg., 39 cent.

Greuze.

Malice.

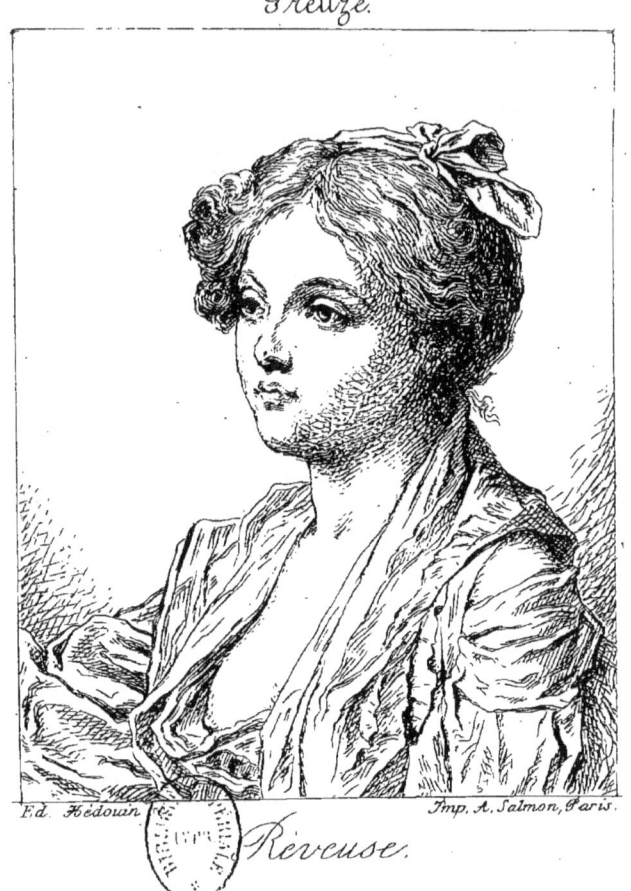

GREUZE

(JEAN-BAPTISTE)

22 — Rêveuse.

Le regard est rêveur, la pensée semble errer au loin ; le visage est animé, la tête est tout entière empreinte d'une expression méditative. Ses cheveux sont rattachés par un ruban violet, le costume tout blanc est très-élégant et d'une grande finesse de ton.

Collection Nicolas de Démidoff.

Toile. Haut., 46 cent.; larg., 38 cent.

GREUZE

(JEAN-BAPTISTE)

123 — **La Volupté**.

C'est une expression tendre et pénétrante qui anime cette jeune fille. Les yeux si doux, le mouvement charmant du corps et des épaules en font une œuvre ravissante.

Acquis en 1839 à la vente de la collection du baron de Monville.

Toile. Haut., 45 cent.; larg., 38 cent.

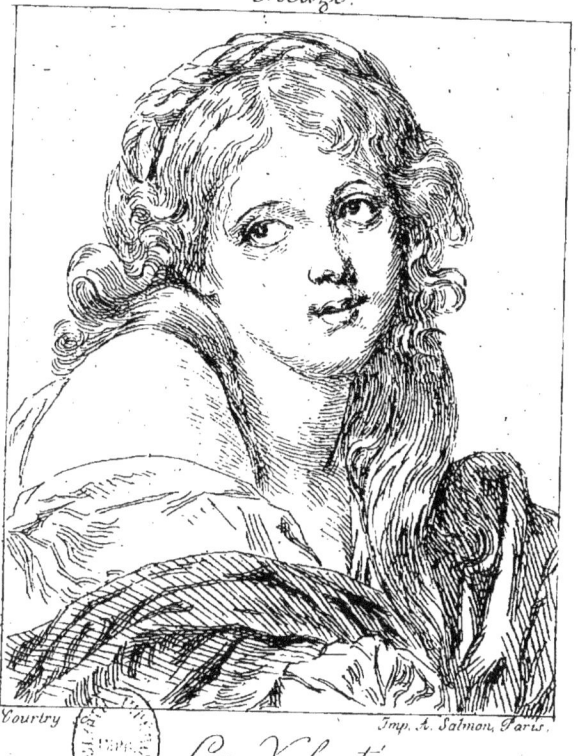

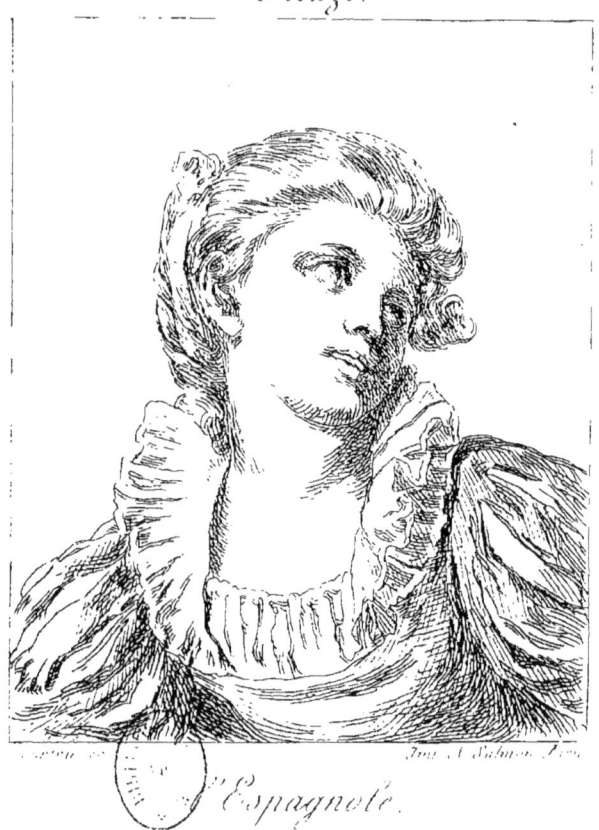

GREUZE

(JEAN-BAPTISTE)

4 — **L'Espagnole.**

Cette figure est étrange de caractère, mais son étrangeté est pleine de charme ; sa robe bleue à crevés blancs, sa grande collerette relevée au cou, les cheveux retroussés, l'expression du regard qui se perd, en font une œuvre très-originale.

Collection Nicolas de Démidoff.

Toile. Haut., 45 cent.; larg. 38 cent.

GREUZE

(JEAN-BAPTISTE)

125 — **La Suppliante.**

Toute l'ardeur de la prière est bien exprimée dans le visage de cette enfant, dont les deux mains sont jointes avec tant de ferveur; ses cheveux sont bruns et retombent sur son front et sur ses épaules, que laissent entrevoir sa chemise relevée au cou.

Tout est coloré et chaud dans cette petite tête, les chairs sont d'un ton vigoureux et puissant, peu commun dans les œuvres de Greuze.

Collection Nicolas de Démidoff.

Bois. Haut., 41 cent.; larg., 32 cent.

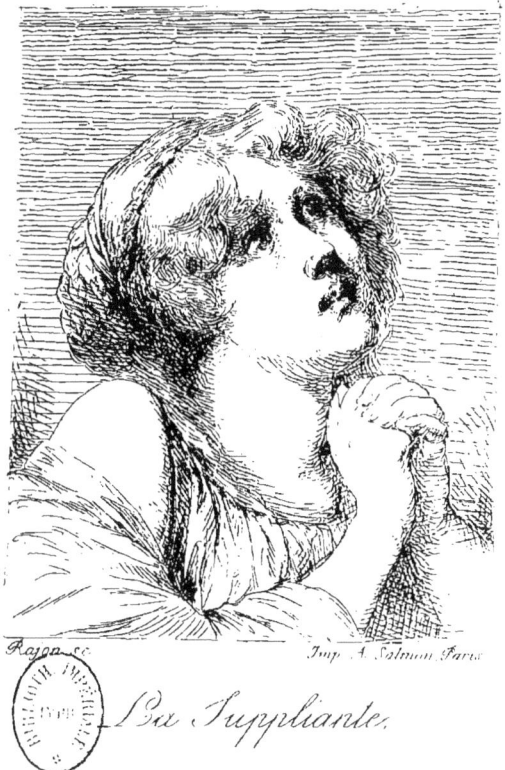

La Suppliante.

SCHALL

126 — **La Nichée d'Amours.**

Quatre jeunes filles apportent la nourriture à une nichée d'Amours qu'elles élèvent en secret; ils sont entassés et sortent d'un grand vase renversé sous des buissons de roses, qui leur sert d'abri au milieu d'un bois.
La statue de Vénus s'élève sous de grands arbres.

<p align="center">Toile. Haut., 1 mèt. 49 cent.; larg., 91 cent.</p>

SCHALL

127 — **La Pipée des Amours.**

Des jeunes filles ont tendu des piéges pour prendre des Amours à la pipée; les imprudents accourent en foule à l'appel d'un des leurs, qui a déjà été pris et mis en cage; les jeunes filles sont cachées dans les fleurs; l'une d'elles tient la corde du filet qui va les enlacer.
La statue du dieu Pan préside à cette scène.

<p align="center">Toile. Haut., 1 mèt. 49 cent.; larg., 95 cent.</p>

SCHALL

128 — **Les Ruches aux Amours.**

Une jeune nymphe est venue s'aventurer près d'une ruche, d'où sort tout un essaim d'Amours, qui l'entourent, la piquent et la tourmentent; l'attaque est si vive que la défense est impossible; la corbeille de fleurs qu'elle tenait est à terre et renversée.

Au fond s'élève un temple, tout près de la statue de la déesse Flore.

Toile. Haut., 1 mèt. 53 cent.; larg., 98 cent.

SCHALL

129 — **L'Attaque des Amours.**

Deux jeunes filles se sont réfugiées dans un bois, près de la statue de la Sagesse, et s'attachent à elle pour résister aux attaques d'une troupe d'Amours qui les enlacent de guirlandes de fleurs; d'autres Amours accourent, portés par des nuages et armés de leurs flèches.

Toile. Haut., 1 mèt. 53 cent.; larg., 98 cent.

ROBERT

(HUBERT)

30 — Villa italienne.

Le site est comme toujours, chez Robert, d'une extrême élégance; un escalier gigantesque monte vers une terrasse très-élevée et couronnée à l'une des extrémités par un pavillon. Des fontaines, des cascades, ornent les voûtes de cette construction. On aperçoit au fond, à droite, un temple, et tout près de grands arbres.

Quelques figures animent ce site grandiose.

<div style="text-align:center">Toile. Haut., 2 mèt. 40 cent.; larg., 2 mèt.</div>

ROBERT

(HUBERT)

31 — Le Moulin de Charenton.

Ce tableau prouve combien Robert savait mettre de grandeur dans ses compositions et rendre élégant le site le plus vulgaire; ce grand moulin dont la roue fait bouillonner les eaux de la petite rivière sur laquelle il est construit, ces arbres touffus qui l'entourent ont pris une grande tournure sous son pinceau, et la tour ruinée que l'on voit à gauche, dans les arbres, complète bien la composition.

Des pêcheurs, des femmes qui lavent du linge, donnent de l'animation à ce tableau.

<div style="text-align:center">Toile. Haut., 2 mèt. 40 cent.; larg., 2 mèt.</div>

VERNET

(JOSEPH)

132 — **Marine, coup de vent.**

C'est l'approche d'un grain ; le vent souffle avec violence, la mer commence à s'agiter, le canot d'un navire que l'on voit au loin sous voiles, vient d'aborder à la côte près d'une roche sur laquelle les passagers ont pu débarquer ; à droite est une tour isolée, construite sur des rochers et reliée à la terre par des arcades.

Collection Nicolas de Démidoff.

<div style="text-align:right">Toile. Haut., 56 cent.; larg., 79 cent.</div>

VERNET

(JOSEPH)

133 — **Marine, port de mer.**

La côte est bordée d'une chaîne de grands rochers qui abritent le port et la ville que l'on voit au loin. Un élégant petit phare est construit sur des rochers baignés par la mer ; un grand navire est arrêté en vue du port, son canot débarque les passagers sur un quai où déjà sont divers personnages et des marchands.

Effet de soleil couchant. Daté 1772.

Collection Nicolas de Démidoff.

<div style="text-align:right">Cuivre. Haut., 59 cent.; larg., 81 cent.</div>

MARBRES

CLÉSINGER

134 — **Bacchante couchée.**

Charmante figure de bacchante etendue à terre au milieu des pampres et des raisins. Ses yeux sont à demi fermés, sa main a laissé échapper une coupe, de l'autre main elle tient une branche de vigne dont elle se pare la tête. Les mouvements du corps sont souples et vivants. Cette statue exposée au Salon de 1848 est le pendant de la figure connue sous le titre de *La Femme piquée par un serpent*.

La base porte 1 m. 90 sur 65 c., la statue 47 c. de haut.

DEBAY

135 — Le premier berceau.

Ève est assise, et, de ses deux bras enlacés à un de ses genoux, elle forme un berceau où dorment Caïn et Abel. Ses longs cheveux flottent sur ses épaules.

Le charme et la tendresse de ce groupe, réunis à l'exécution la plus complète, l'ont rendu célèbre à juste titre dans l'œuvre de Debay. Il fut exposé au Salon de 1845.
Hauteur, 1 m. 55 avec le socle.

Le socle est carré et porte 48 c. sur 59 et 23 de haut; sur les quatre faces sont sculptés des bas-reliefs, celui de face représente Caïn fuyant, après le meurtre de son frère Abel; ceux des deux côtés, le double sacrifice de Caïn et d'Abel; et celui de derrière, l'arbre du péché.

Le piédestal est en marbre blanc, de forme carrée, à gorge et moulure, portant 77 c. sur 64, et 53 c. de haut Dans la gorge sont encore sculptés des bas-reliefs : la Religion victorieuse du serpent et la boule du Monde.

PRADIER

136 — **Satyre et Bacchante.**

Un satyre accroupi tient dans ses bras une bacchante à demi renversée, qui se défend en riant de ses baisers. Elle lui repousse la tête de ses deux mains. A terre, un thyrse et une coupe renversée.

Elégance de forme, mouvement gracieux, modelé charmant. Tout le monde connaît la place qu'occupe ce groupe dans l'œuvre de Pradier; il fut exposé au salon de 1834.

La base porte 1 m. de long sur 65 c. de large, et la statue 1 m. 20 c. de haut.

LECHESNE

(DE CAEN)

137 — **Combat et Frayeur.**

Un chien de Terre-Neuve défend un enfant contre un serpent. Groupe exposé au Salon de 1853.

La base porte 1 m. 30 sur 80 et le groupe 92 c. de haut.

LECHESNE

(DE CAEN)

138 — **Victoire et Reconnaissance.**

Après sa victoire, le chien reçoit les caresses de l'enfant qu'il a sauvé, le serpent est mort. Groupe exposé au Salon de 1853.

La base porte 1 m. 30 sur 82 et le groupe 92 c. de haut.

CANOVA

139 — **Jeune fille à la levrette.**

Une petite fille, debout, coiffée à l'antique, tient dans sa main une jatte, dont une levrette assise à ses pieds convoite le contenu ; de son autre main elle repousse la tête de l'animal.

Charmante et naïve figure.

Statuette. Haut., 1 mèt. 15 cent.

CAMBI

140 — **L'Enfant au coquillage.**

Une petite fille appuie un coquillage à son oreille et écoute en souriant le bruit qui s'en échappe.

Figure dans le sentiment de Canova.

<div style="text-align:right">Statuette. Haut., 1 mèt. 05 cent.</div>

ROMANELLI

141 — **L'Enfant à l'oiseau.**

Une petite fille debout s'entoure d'une draperie qu'elle retient de ses deux mains. Elle serre en même temps contre sa poitrine un petit oiseau qu'elle semble vouloir protéger.

<div style="text-align:right">Statuette. Haut., 1 mètre.</div>

SANTARELLI

142 — **La Prière.**

Une petite fille, agenouillée sur un coussin, les deux mains jointes, dans l'attitude de la prière.

<div style="text-align:right">Statuette. Haut., 95 cent. Socle en marbre gris.</div>

DE FAUVEAU

(MADEMOISELLE)

143 — **Sainte Élisabeth de Hongrie.**

La sainte reine porte dans les plis de son manteau ses offrandes aux pauvres.

Statuette de 90 cent. de hauteur.

J. GOLT

144 — **Une Levrette couchée, allaitant ses petits.**

Haut., 45 cent.; base de 85 cent. sur 45.

Collections de SAN DONATO

TROISIÈME VENTE

TABLEAUX

ANCIENS

DUS ÉCOLES

ESPAGNOLE, FLAMANDE, ITALIENNE ET ALLEMANDE

ET

MARBRES

Boulevard des Italiens, N° 26.

EXPOSITIONS

PARTICULIÈRE	PUBLIQUE
Le Mardi 1ᵉʳ Mars 1870.	Le Mercredi 2 Mars 1870.

DE MIDI A CINQ HEURES

VENTE

Les Jeudi 3, et Vendredi 4 Mars 1870

A DEUX HEURES TRÈS-PRÉCISES

COMMISSAIRE-PRISEUR	EXPERT
CHARLES PILLET	M. FRANCIS PETIT
Rue Grange-Batelière, 10.	Rue Saint-Georges, 7.

TABLEAUX ANCIENS

École italienne.

BRONZINO

(CHRISTOPHE ALLORI)

Florence, 1577-1621.

145 — Portrait en pied de Dianora Frescobaldi.

Ce portrait de Dianora Salviati, patricienne florentine, femme de Bartolomeo de Frescobaldi, est demeuré dans cette famille jusqu'en 1847. C'est une œuvre remarquable et d'une grande tournure.

La tête est pleine de caractère, ses cheveux roux sont relevés à l'italienne, et retenus par une coiffure de perles. Dianora est debout, la main appuyée sur une table et tenant de l'autre main un mouchoir orné de dentelles. Son costume se compose d'une robe verte

toute brodée d'or, avec un vêtement de dessous blanc, à petits crevés rouges aux manches, et d'une riche collerette de guipure.

La figure se détache sur un fond de draperies de velours rouge.

Une inscription placée au bas de ce portrait dit que Dianora Frescobaldi n'eut pas moins de 52 enfants, ainsi que le rapporte Giovanni Schenchio dans le quatrième livre de ses *Recueils d'observations nouvelles.*

Ce beau portrait fut acquis de la famille Frescobaldi en 1847 pour la galerie San Donato.

Toile. Haut., 1 mèt. 96 cent.; larg., 1 mèt. 3 cent.

BUGIARDINI

(JULIEN)

Florence, 1481-1556.

116 — La Vierge, l'Enfant Jésus et saint Jean.

La Vierge, vêtue d'une robe rouge et d'un riche manteau vert, est assise, tenant l'enfant Jésus debout sur ses genoux, les pieds posés sur un coussin. Saint Jean enfant est près de lui, mais on aperçoit seulement la tête et les épaules. Derrière l'enfant Jésus, est une fenêtre ouverte laissant voir au loin une ville et des montagnes.

La tête de la Vierge est pleine de simplicité et de dou-

cœur ; l'enfant Jésus, par son geste et l'expression de sa figure, révèle déjà la divinité.

C'est un tableau remarquable par la puissance du coloris et d'une grande fermeté dans le dessin.

Acquis de la famille Montecattini, de Lucques, en 1858.

<center>Bois. Haut., 87 cent.; larg., 62 cent.</center>

CIGOLI

<center>(LE CHEVALIER LOUIS CARDI)

Florence, 1559-1613.</center>

147 — **Sainte Madeleine**.

Cette toile importante représente la Madeleine agenouillée dans sa grotte, devant un livre ouvert et un crucifix ; elle est enveloppée d'une draperie rouge, ses épaules sont couvertes par ses longs cheveux blonds ; une lumière divine éclaire toute la figure. On voit à terre une natte, un paquet d'épines et une tête de mort.

La coloration de ce tableau et le modelé parfait de la figure donnent pleinement raison au surnom de Corrège florentin attribué à Cigoli.

Acquis en 1836.

<center>Toile. Haut., 1 mèt. 72 cent.; larg., 2 mèt. 18 cent.</center>

DOLCI

(CARLO)

Florence, 1559-1613.

148 — Hérodiade.

La jeune princesse est vêtue d'une robe couleur d'aigue marine, recouverte d'un riche surtout bleu orné de perles. De ses deux mains elle soulève un bassin d'or ciselé sur lequel repose la tête de saint Jean et détourne le regard de ce sanglant trophée. Ses cheveux blonds, noués en arrière, laissent échapper une boucle qui flotte sur sa joue.

Ce tableau est cité ainsi dans la vie de Carlo Dolci, par Baldinucci :

« Un tableau qui plut à Florence au moins autant
« qu'aucune autre de ses œuvres, c'est l'*Hérodiade*, plus
« que demi-figure de grandeur naturelle, qu'il fit pour le
« marquis Rinuccini, en même temps que le David
« portant la tête du géant philistin. »

Cette magnifique toile est restée dans le palais Rinuccini, à Florence, à l'endroit même où l'artiste l'avait placée jusqu'en 1853, époque où elle passa dans la galerie de San Donato. Carlo Dolci avait écrit sur le châssis de ce tableau : *A. S.*, 1678, 9 *novembre. Premier paiement, cent écus de sept livres.*

Ce tableau est de la plus belle qualité et de la conservation la plus parfaite.

Toile. Haut., 1 mèt. 31 cent.; larg., 1 mèt.

Carlo Dolci.

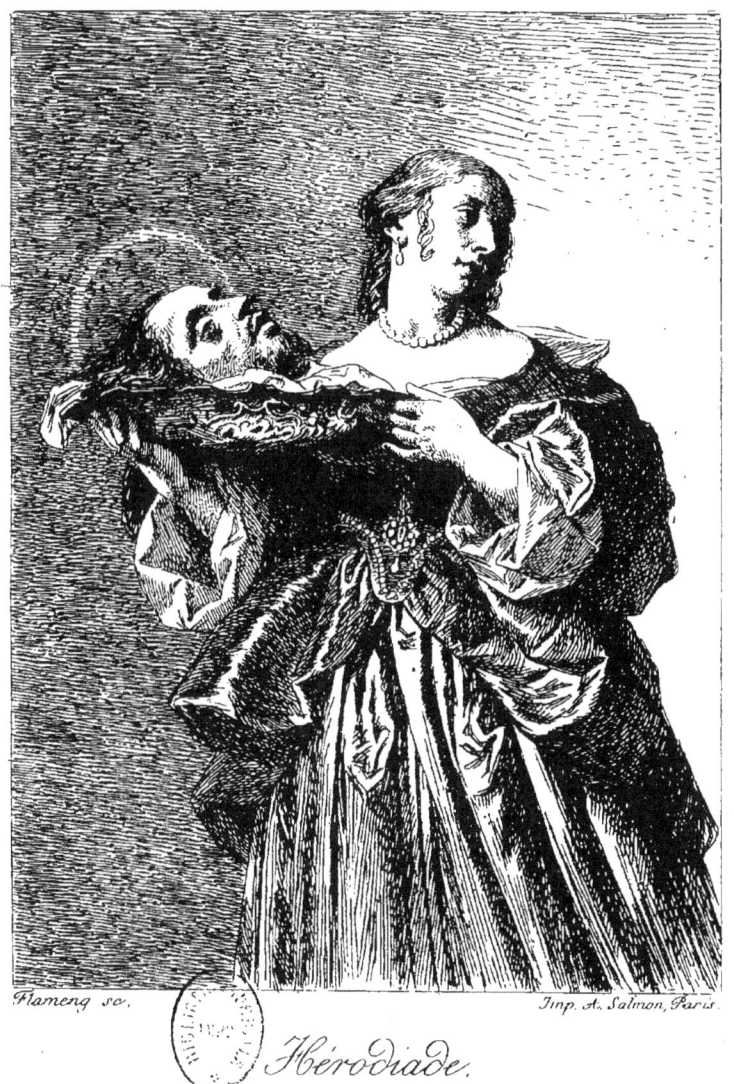

Hérodiade.

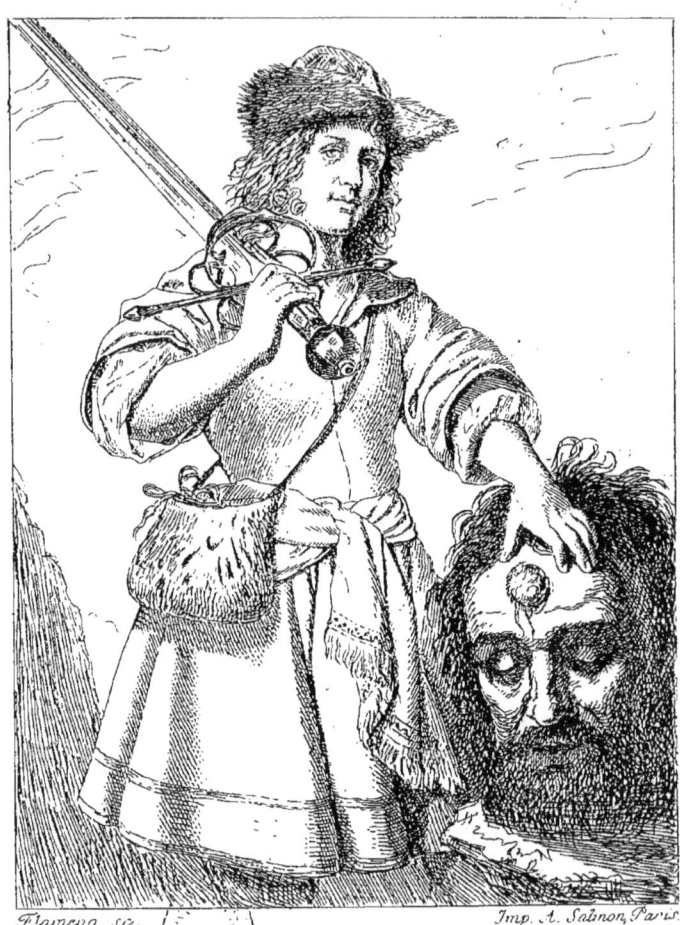

DOLCI

(CARLO)

Florence, 1559-1613.

149 — **David.**

Il est debout, vêtu d'une tunique rouge foncée brodée de violet, serrée à la taille par une ceinture blanche à frange ; à son côté pend une gibecière en peau de tigre, de laquelle sort sa fronde. Ses cheveux châtains et bouclés sont retenus par un bonnet rouge doublé de fourrure. Sa main gauche repose sur la tête de Goliath, qui porte encore au front la pierre dont il fut atteint ; de la main droite il tient sur son épaule l'énorme glaive du géant.

Cette figure se détache sur un fond de paysage ; on lit sur la pierre qui supporte la tête de Goliath : *A. S. 1680. F. C. D. flor.* (*Anno salutis 1680 fecit Carolus Dolcius florentinus.*)

Nous avons dit à propos de l'*Hérodiade* l'origine de ce tableau et l'opinion de Baldinucci à son sujet. Ajoutons encore le détail de l'inscription écrite également par Carlo Dolci sur le châssis : « 1670, 10 *de septembre. Commencé pour l'illustrissime seigneur marquis Pierre-François Rinucini. 1679, 1680, autres dix écus, 1681, mars, nonante écus pour le reste.* »

Toile. Haut., 1 mèt. 31 cent.; larg., 1 mèt.

DOLCI

(CARLO)

Florence, 1559-1613.

150 — **Tête de Christ.**

Ecce homo! Le Christ est couronné d'épines ; une auréole céleste brille autour de sa tête ; le visage est plein de résignation et de douceur. Sa tunique bleue, ouverte sur le devant, laisse voir une partie de la poitrine nue ; un manteau rouge est drapé sur l'épaule, il tient un roseau à la main.

Cette magnifique tête, qui appartenait à M. Sasso, peintre florentin, fut acquise en 1853 pour San Donato.

Toile. Haut., 56 cent.; larg., 45 cent.

DOLCI

(CARLO)

Florence, 1559-1613.

151 — **Tête de Madone.**

Un long voile couvre la tête et les épaules de la Vierge ; les deux mains sont croisées et relevées sur la la poitrine ; tête est baissée, l'expression est pleine de douceur et de modestie.

Cette tête de Vierge appartenait aussi à M. Sasso ; elle a subi quelques restaurations, surtout dans les fonds. Elle fut acquise en 1853 pour San Donato.

Toile. Haut., 59 cent., larg., 48 cent.

DOMINIQUIN

(DOMINIQUE ZAMPIERI)

Bologne, 1581-1641.

152. — Sainte Catherine.

La sainte, revêtue d'un riche costume largement drapé, est vue jusqu'aux genoux, le visage tourné vers le ciel; une de ses mains est relevée sur sa poitrine; elle tient de l'autre une palme de martyr.

Collection du duc de Dino. Acquis en 1845.

Toile. Haut., 1 mèt. 31 cent.; larg., 93 cent.

FURINI

(FRANÇOIS)

Florence, 1600-1646.

153 — Saint Sébastien, martyr.

Le jeune martyr est à demi couché, le corps supporté sur son coude; ses mains sont jointes et ses yeux sont tournés vers le ciel. Sainte Irène est près de lui et essaie d'extraire les flèches qui percent son bras.

Ce tableau, très-précieux d'exécution et d'une correction parfaite, est resté dans la collection Rinuccini, de Florence, jusqu'en 1853, époque où il fut acquis pour la galerie de San Donato. Il est décrit par Baldinucci.

Toile, forme ronde. 1 mèt. de diamètre.

FURINI

(FRANÇOIS)

Florence, 1600-1646.

154 — Sainte Agathe, martyre.

La sainte a été dépouillée de ses vêtements, ses mains sont liées derrière le dos, son regard tourné vers le ciel auquel elle semble demander la force nécessaire pour supporter son supplice ; les tenailles sont prêtes, le bourreau est là qui attend, tenant une corde à la main.

Ce tableau est certainement une des meilleures productions du maître. Il était avec le *Saint Sébastien* dans la collection Rinuccini et fut acquis aussi en 1853.

Toile, forme ronde. 1 mèt. de diamètre.

GIORGION

(GEORGES BARBARELLI)

Castel-Franco, 1478-1511.

155 — Souper vénitien.

Neuf personnages sont réunis autour d'une table, le festin touche à sa fin ; les couples s'animent ; un homme en costume de soldat bat du tambour ; un jeune homme, qui, selon la tradition, n'est autre que Giorgion lui-même, joue de la flûte ; tous deux semblent vouloir

couvrir le bruit des conversations amoureuses de leurs compagnons ou achever de les étourdir.

Cette composition, pleine d'entrain et d'un coloris superbe, faisait partie de la collection de l'abbé Celotti, de Florence, sous le titre du *Festin profane*. Il fut acquis, en 1856, pour la galerie de San Donato.

<div style="text-align:center">Toile. Haut., 1 mèt. 35 cent.; larg., 1 mèt. 83 cent.</div>

ATTRIBUÉ A

MARIESCHI

(JACQUES)

Venise, 1711-1794.

Collection de vingt-trois vues de Venise.

156 — L'Église des Jésuites et le Canal de la Giudecca.

<div style="text-align:center">Toile. Haut., 94 cent.; larg., 1 mèt. 26 cent.</div>

157 — Le Canal de la Giudecca.

<div style="text-align:center">Toile. Haut., 94 cent.; larg., 1 mèt. 26 cent.</div>

158 — L'Église et l'Ile Saint-Georges Majeur.

<div style="text-align:center">Toile, Haut., 94 cent.; larg., 1 mèt. 26 cent.</div>

159 — La Pointe de la Douane et l'Église Sainte Marie de la Salute.

> Toile. Haut., 94 cent.; larg., 1 mèt. 26 cent.

160 — L'Église Sainte-Marie de la Salute, vu du grand canal.

> Toile. Haut., 94 cent.; larg., 1 mèt. 26 cent.

161 — La Place Saint-Marc, l'Église et le Campanile.

> Toile. Haut., 94 cent.; larg., 1 mèt. 26 cent.

162 — Le Palais ducal, la Rive des Esclavons et l grand Canal un jour de fête.

> Toile. Haut., 94 cent.; larg., 1 mèt. 26 cent.

163 — La Cour du palais ducal et l'escalier de Géants.

> Toile. Haut., 94 cent.; larg., 1 mèt. 26 cent.

164 — Petite Place et Église derrière le Campanile.

> Toile. Haut., 94 cent.; larg., 1 mèt. 26 cent.

165 — Place et façade de l'Église san Moïse.

> Toile. Haut., 94 cent.; larg., 1 mèt. 26 cent.

166 — Le Pont du Rialto sur le grand Canal.

 Toile. Haut., 94 cent.; larg., 1 mèt. 26 cent.

167 — L'Église des Insegnati sur le grand Canal.

 Toile. Haut., 94 cent.; larg., 1 mèt. 26 cent.

168 — L'Église Saint-Georges Dei Greci.

 Toile. Haut., 94 cent.; larg., 1 mèt. 26 cent.

169 — Église et Hôpital de Saint-Jean-Saint-Paul.

 Toile. Haut., 94 cent.; larg., 1 mèt. 26 cent.

170 — L'Église des Jésuites.

 Toile. Haut., 94 cent.; larg., 1 mèt. 26 cent.

71 — Église de la Madone del Orto.

 Toile. Haut., 94 cent.; larg., 1 mèt. 26 cent.

172 — Le Cloître et l'Église Sainte-Marie Dei Frari.

 Toile. Haut., 94 cent.; larg., 1 mèt. 26 cent.

173 — **Le Cloître et l'Église de san Zaccaria.**

Toile. Haut., 94 cent.; larg., 1 mèt. 26 cent.

174 — **Bazar turc sur le grand Canal.**

Toile. Haut., 94 cent.; larg., 1 mèt. 26 cent.

175 — **L'Église de Saint-Jérémie, vue de la rive de san Biagio.**

Toile. Haut., 94 cent.; larg., 1 mèt. 26 cent.

176 — **L'Entrée de l'Arsenal.**

Toile. Haut., 94 cent.; larg., 1 mèt. 26 cent.

177 — **Quai près de l'Arsenal.**

Toile. Haut., 94 cent.; larg., 1 mèt. 26 cent.

178 — **Palais sur un Canal.**

Toile. Haut., 94 cent.; larg., 1 mèt. 26 cent.

MAZOLINI

(LOUIS)

Ferrare, 1482-1530.

79 — Sainte Famille.

La Vierge est assise sur une sorte de trône à colonnes orné d'un bas-relief ; elle tient l'enfant Jésus sur ses genoux, sainte Anne et saint Joseph sont debout à ses côtés ; saint Jean s'approche de l'enfant Jésus, il tient dans les plis de son vêtement des fruits qu'il semble vouloir préserver des atteintes d'un singe ; on aperçoit à gauche un fond de paysage.

Ce précieux petit tableau est signé sur les marches du trône Lodovigo Mazolii mccccxi ; il est d'un ton magnifique.

Bois. Haut., 32 cent.; larg., 28 cent.

PERUGIN

(PIERRE VANUCCI)

Citta-della-Pieva, 1446-1524.

80 — La Vierge et l'Enfant Jésus.

La Vierge est assise sur un banc de pierre, orné au dossier d'un bas-relief ; elle tient l'enfant Jésus assis sur un coussin posé sur ses genoux ; elle est vêtue d'une robe rouge et d'un manteau bleu.

Tableau d'une exécution très-serrée et d'un fort beau ton, provenant de la collection Gherardi de Florence, et acquis en 1836 pour San Donato.

<p style="text-align:right">Bois. Haut., 78 cent.; larg., 57 cent.</p>

PORDENONE

(LE CHEVALIER JEAN-ANTOINE-LICINIO)

Pordenone, 1483-1540.

181 — Deux Prélats.

Deux évêques procédant à une cérémonie religieuse le premier est revêtu d'une chape richement ornée et tient un vase dans ses mains; le second tient une clef et un bâton pastoral; au bas du tableau est un papier sur lequel on lit :

« Artis Pordenoni gloria M. D. X. L. »

Provenant de la famille Montecattini de Lucqués.

<p style="text-align:right">Toile. Haut., 95 cent.; larg., 71 cent.</p>

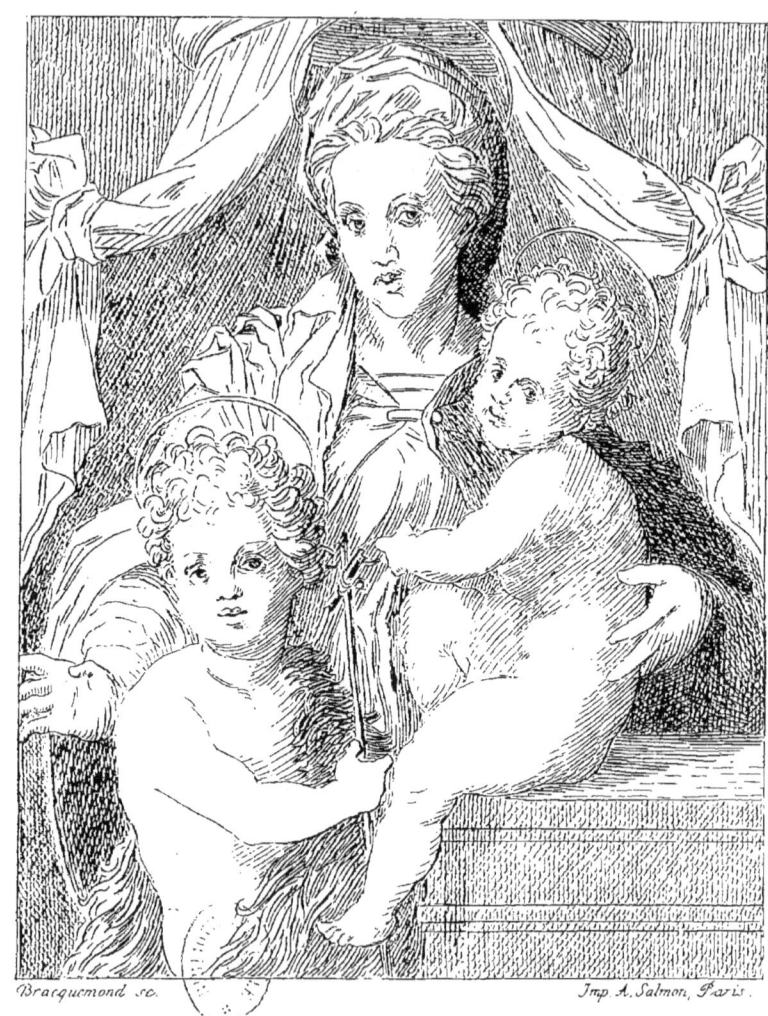

André del Sarto.

La vierge l'Enfant Jésus S.t Jean.

ANDRÉ DEL SARTE

(VANNUCCHI)

Florence, 1488-1530.

182 — La Vierge, l'Enfant Jésus et saint Jean.

La Vierge est debout sous un baldaquin à draperies vertes relevées ; elle soutient de son bras gauche l'enfant Jésus qui est assis devant elle sur un socle de pierre près duquel saint Jean est debout.

Les deux enfants se trouvent ainsi entre les deux bras de la Vierge et forment un groupe admirablement composé d'une suavité délicieuse et de cette harmonie douce, propre aux œuvres d'André del Sarte.

Ce beau tableau faisait partie de la collection du prince de Talleyrand ; il passa entre les mains du duc de Dino, puis en 1840 à San Donato.

Bois. Haut., 84 cent.; larg., 68 cent.

SCHEDONE

(BARTHÉLEMY)

Modène, 1570-1615.

183 — Sainte Madeleine.

La sainte est agenouillée dans sa grotte, et prie avec la plus ardente ferveur; sa tête inclinée est tournée vers le ciel, ses deux mains serrées sur sa poitrine tiennent une petite croix, ses longs cheveux blonds couvrent ses épaules.

Près d'elle une tête de mort et un livre ouvert.

Ce tableau, d'un beau coloris et d'une facile exécution faisait partie de la collection du prince Alexandre Troubetzkoï à Venise, et passa en 1850 dans la galerie de San Donato.

Toile. Haut., 91 cent.; larg., 72 cent.

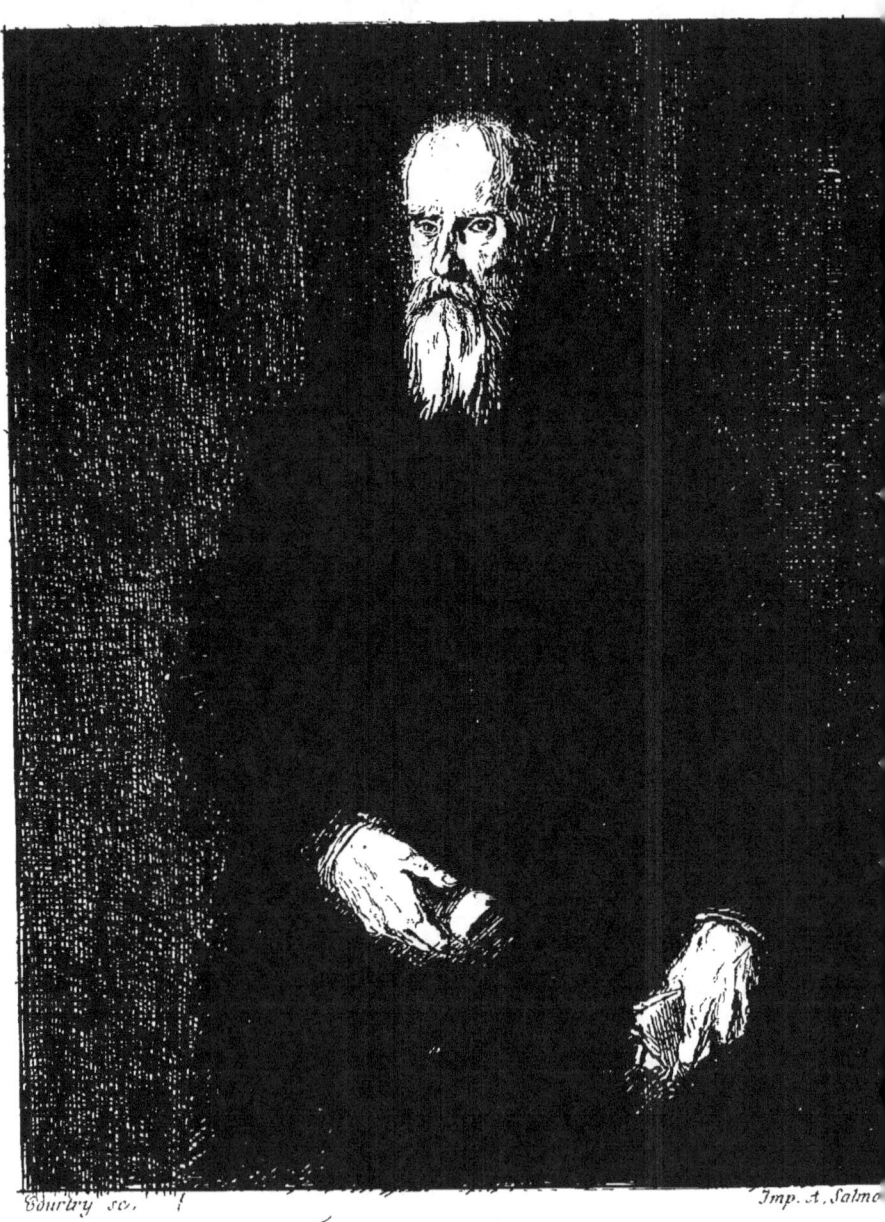

SEBASTIEN DEL PIOMBO

(LUCIANO SÉBASTIEN)

Venise, 1485-1547.

184 — Portrait de Francesco Degli Albizzi.

Ce personnage, ami intime de Machiavel, joua un rôle important au temps de la République florentine, et se distingua par sa bravoure au siége de Florence en 1529; il fut également renommé par son éloquence.

Vasari fait mention de ce beau portrait en ces termes (tome II, page 19) :

« Sébastien peignit aussi Antonio Francesco Degli Albizzi, Florentin, qui se trouvait à Rome pour ses affaires, et avec un tel succès qu'il ne paraît pas peint, mais vivant; ce qui fit qu'Albizzi emporta le tableau à Florence avec la plus grande joie. La tête et les mains de ce portrait sont merveilleusement peintes; mais les étoffes sont aussi rendues de la manière la plus habile; Florence entière admire l'image de Francesco. »

Ce célèbre portrait, qui faisait partie de la collection de M. Paul de Dournoff à Saint-Pétersbourg, a été acquis en 1840 pour San Donato.

Bois. Haut., 1 mèt. 26 cent.; larg., 1 mèt. 02 cent.

TINTORET

(ROBUSTI JACQUES)

Venise, 1512-1594.

185 — Adam et Eve.

Eve est assise, vue de face, sous l'arbre du péché dont les branches et les feuilles jettent des ombres sur sa splendide beauté, éclairée par la lumière dorée du soleil; elle vient de cueillir un fruit qu'elle offre à Adam, couché à demi étendu près d'elle.

Les contrastes d'ombre et de lumière répandus sur ce tableau sont d'un effet charmant; la figure d'Eve est d'un modelé remarquable.

L'abbé Celotti, l'un des plus studieux appréciateurs de l'école vénitienne, donnait en 1838 sur cette peinture la notice qui suit :

« Tout le monde sait que l'Eve de ce tableau du pa-
« radis terrestre n'était autre que la favorite de Tintoret ;
« mais comme la paix ne régnait pas toujours entre
« eux, il la plaçait dans ses tableaux, tantôt dans le para-
« dis, tantôt en enfer ; c'est dans une des phases de con-
« corde que l'artiste a profité de la condescendance de
« son beau modèle. »

Ce tableau appartenait à la famille du marquis Orlandini de Florence ; il fut acquis en 1837 pour San Donato.

Toile. Haut., 1 mèt. 15 cent.; larg., 98 cent.

TITIEN

(VECELLI TIZIANO)

Pieve-de-Cadore, 1477-1576.

186 — La Cène d'Emmaüs.

Ce tableau capital du Titien, après avoir appartenu à plusieurs galeries patriciennes de Venise, devint, vers 1836, la propriété de l'abbé Celotti.

« Jamais, dit l'abbé dans sa correspondance, la figure
« du Christ n'a été rendue sous un aspect plus noble et
« plus divin ; la scène est éclairée par la lumière dou-
« teuse du soir, le soleil est déjà couché. Titien s'est
« montré cette fois plus fidèle au texte de l'Évangile
« qu'il ne le fut dans d'autres représentations du même
« sujet. *Luc et Cléophas retinrent à souper leur compa-
« gnon de voyage, parce que la nuit s'avançait...* »

L'abbé Celotti croyait être fondé à assurer que la figure à la gauche du Christ est le portrait du cardinal Bembo, que Titien consultait souvent pour la composition de ses œuvres. L'autre convive serait aussi un des lettrés du temps, qui visitaient souvent l'artiste dans son atelier.

Ce magnifique tableau passa en 1836 dans la galerie de San Donato.

Gravé par Roselli dans la *Gazette des Beaux-Arts*.

Toile. Haut. 1 mèt. 64 cent.; larg., 2 mèt. 02 cent.

TITIEN

(VECELLI TIZIANO)

Pieve-de-Cadore, 1477-1576.

187 — Le duc d'Urbin et son fils.

Guido Ubaldo II de la Rovère devint duc d'Urbin en 1538, à la mort de son père François-Marie Ier, et régna jusqu'en 1574 ; il se montra pour les arts un protecteur généreux. Son fils, François-Marie II, fut le dernier des ducs d'Urbin et régna de 1574 à 1626, époque où une donation un peu forcée réunit ses États au Saint-Siége sous le pontificat d'Urbain VIII.

On peut assigner à ce portrait la date de 1545, car c'est à cette époque que le Titien partit de Bologne pour se rendre à Rome. L'admiration publique se manifestait partout sur son passage, le duc d'Urbin alla à sa rencontre et le ramena en triomphe dans son palais ; il le fit ensuite escorter jusqu'à Rome.

Guido Ubaldo est représenté debout, portant un riche costume de velours et de satin blanc. La tête, vigoureuse et vivante, est coiffée d'un toquet noir orné d'une aigrette ; il tient de la main gauche un pli cacheté, la droite repose sur son casque, placé sur une table ; son fils, tout jeune encore, est près de lui, le visage tourné vers son père ; il est appuyé sur une armure posée à terre.

Ce superbe portrait qui, à lui seul, par son grand caractère, peint si bien toute une époque, avait été conservé dans la famille Malespine de la maison d'Este ; il passa dans la collection de l'abbé Celotti, et en 1837 il entra dans la galerie de San Donato.

Toile. Haut., 2 mèt.; larg., 1 mèt. 15 cent.

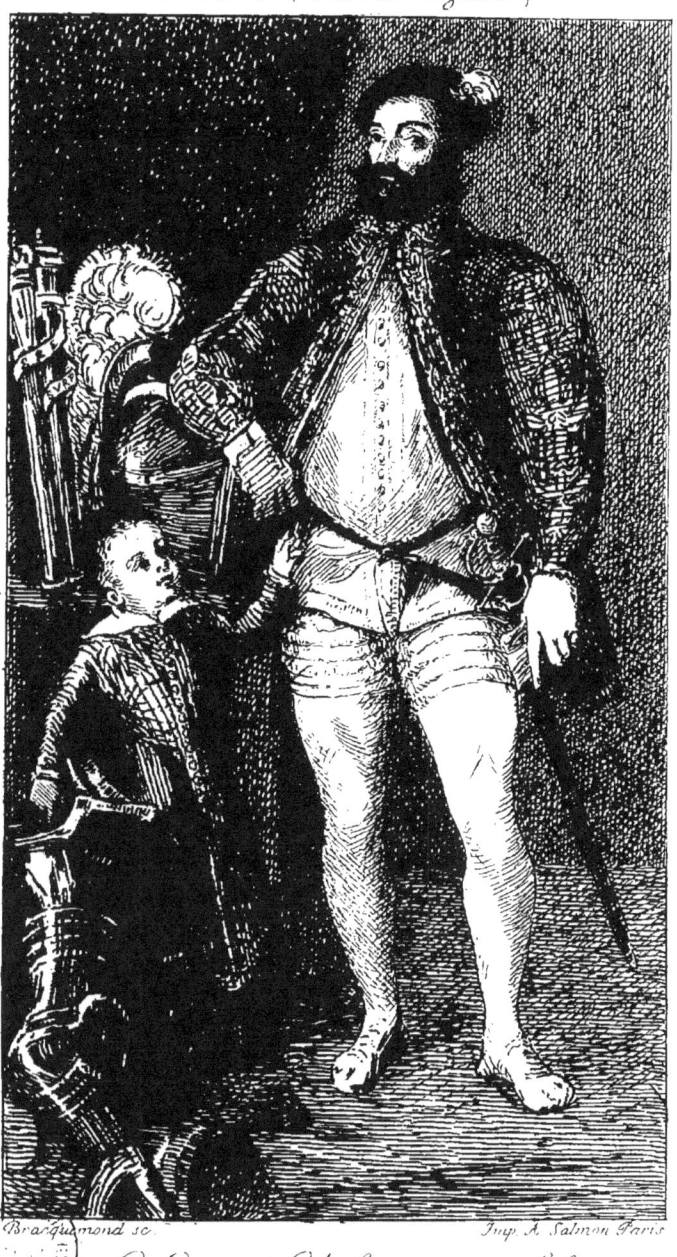

Le Titien (Vecelli Tiziano)

Le Duc d'Urbin et son fils.

TURCHI

(ALEXANDRE, DIT L'ORBETTO)

Vérone, 1580-1650.

188 — **Le Christ mort.**

Le Christ mort est assis presque étendu sur une pierre recouverte de son linceul, la Madeleine soutient sa main encore sanglante ; un ange, debout, tient un flambeau à la main ; aux pieds du Christ, un petit ange agenouillé recueille la couronne d'épines.

Peinture sur marbre très-habilement peinte et d'un bel effet de lumière.

Provenant de la famille Montecattini de Lucques.

Marbre. Haut., 26 cent.; larg., 37 cent.

PAUL VÉRONÈSE

(PAUL CALIARI)

Vérone, 1530-1588.

189 — **Portrait de la belle Nani.**

Cette œuvre remarquable de Paul Veronèse eut une grande renommée dans son temps ; elle a inspiré des sonnets et des éloges poétiques qui s'adressaient autant au peintre qu'à son modèle.

La belle Nani était d'une illustre famille vénitienne, et Paul Véronèse se montra, dit-on, un de ses ardents admirateurs.

Pierre Aretin lui écrivait : « S'il ne vous plait pas de « venir dîner avec moi, qu'il vous plaise au moins « d'apporter dans la barque avec vous le portrait de « celle qui me fait soupirer, rien qu'à voir son image, « et qui me ferait mourir si je la contemplais vivante. »

Porchini, dans son livre intitulé : *Carta del navigor pittoresco*, lui a aussi consacré un sonnet en dialecte vénitien.

Paul Véronèse a représenté la belle Vénitienne, vue à mi-corps, vêtue d'une robe décolletée bleue, brodée d'or et d'argent, un collier de perles au cou ; un long voile blanc jeté sur les épaules descend de chaque côté du corps, une de ses mains est relevée à la hauteur de la poitrine, l'autre se pose sur une table recouverte d'un tapis, ses cheveux blonds sont relevés d'une façon

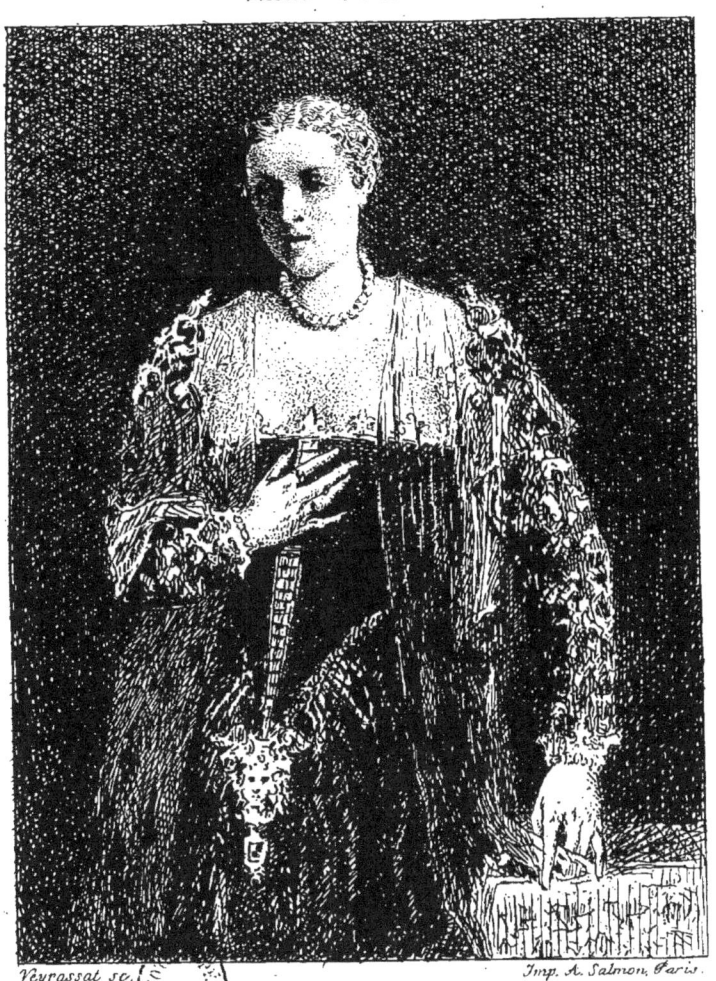

Paul Véronèse.

La belle Nani.

charmante ; le visage, souriant et gracieux, donne bien raison aux craintes de l'Arétin.

Ce beau portrait passa de la maison Nani entre les mains de l'abbé Celotti, puis il devint la propriété du marquis Orlandini, et fut acquis en 1839 pour la galerie de San Donato.

<center>Toile. Haut., 1 mèt. 20 cent.; larg., 1 mèt. 02 cent.</center>

ÉCOLE FLORENTINE

<center>15e siècle.</center>

190 — **Un Retable.**

Ce curieux retable, qui remonte à l'époque des Ghirlandaio, est d'une belle conservation ; il est composé de trois grands panneaux et de trois plus petits, placés au-dessus et couronnant les grands. Les premiers représentent la Vierge et l'Enfant Jésus, saint Pierre et saint Basile, saint Michel archange et saint Jean évangéliste. Les trois petits contiennent les figures du Père Éternel, de la Vierge et de l'ange Gabriel. Toutes ces peintures sont sur fond d'or. Les panneaux sont réunis par des encadrements de style gothique en bois sculpté et doré, et forment un ensemble de 2 m. 85 c. de haut sur 2 m. 25 c. de large.

ÉCOLE FLORENTINE

14e siècle.

191 — Un Retable.

Ce retable de l'école de Giotto est composé de trois panneaux peints sur fond d'or. Celui du milieu représente la Vierge entourée d'anges et tenant l'Enfant Jésus sur ses genoux; celui de gauche, saint Pierre, portant les clefs du Paradis et un livre ouvert; celui de droite, saint Jean évangéliste, tenant un livre et le bâton pastoral.

Au-dessus de ces trois tableaux, dans les ornements des panneaux, on voit les figures du Père Éternel, de la Vierge et de l'ange Gabriel.

L'ensemble de ce retable porte 2 m. 15 c. de haut sur 2 m. 58 c. de large.

ÉCOLE VÉNITIENNE

17e siècle.

192 — Portrait en pied d'une dame de qualité.

Elle est debout, vêtue d'un riche costume de velours grenat tout brodé de soie, d'or, d'argent et de perles, une grande collerette de guipure au cou, un diadème de perles dans ses cheveux bruns relevés; elle tient d'une main son mouchoir bordé de guipure et de l'autre

elle prend un riche livre d'heures posé sur une table près d'elle.

La tête et les mains sont fort belles de modelé ; le costume est exécuté avec une fermeté et un éclat remarquable. C'est évidemment l'œuvre d'un grand artiste du XVII^e siècle.

Acquis en Italie en 1844.

<div style="text-align:center">Toile. Haut., 2 mèt. 05 cent.; larg., 1 mèt. 17 cent.</div>

ÉCOLE VÉNITIENNE

<div style="text-align:center">17^e siècle.</div>

193 — **Portrait en pied d'un patricien.**

Ce portrait est sûrement le pendant du précédent ; le personnage est représenté également debout, il est vêtu d'une robe rouge de la plus grande simplicité ; il tient ses gants d'une main, l'autre est appuyée sur une table recouverte d'un tapis vert sur laquelle est posée une sonnette d'argent. Son visage est grave et ferme, les cheveux et la barbe sont déjà grisonnants ; c'est probablement le portrait d'un magistrat.

Acquis en Italie en 1844.

<div style="text-align:center">Toile. Haut., 2 mèt. 05 cent.; larg., 1 mèt. 17 cent.</div>

ÉCOLE VÉNITIENNE

17e siècle.

194 — **Portrait d'homme.**

Portrait d'homme en buste, vêtu d'un pourpoint rouge, manteau noir sur l'épaule, grand col blanc, cheveux ras, barbe noire.

Bois. Haut., 56 cent.; larg., 44 cent.

ÉCOLE ITALIENNE

17e siècle.

195 — **Portrait de femme.**

Ce portrait serait, dit-on, celui d'une des femmes de la famille de Médicis, la mère de Cosme III.

Toile. Haut., 55 cent.; larg., 44 cent.

Saint Antoine de Padoue.

École espagnole.

MURILLO

(ESTEBAN)

Séville, 1618-1682.

196 — Saint Antoine de Padoue.

Ce délicieux petit tableau est la première pensée du fameux saint Antoine de Padoue qu'on voit dans la première chapelle de la cathédrale de Séville.

Saint Antoine est à genoux et en extase devant la vision de l'enfant Jésus qui, suivi d'un nombreux cortége d'anges, est venu du sein d'un nuage lumineux se poser sur ses bras, ses deux petites mains sont passées autour de son cou.

Ce tableau, tout inondé d'une lumière dorée, est d'une exécution très-souple; il faisait partie de la galerie du maréchal Soult, à la vente de laquelle il fut acquis pour San Donato.

Gravé par Flameng dans la *Gazette des Beaux-Arts*.

Toile. Haut., 62 cent.; larg.; 40 cent.

MURILLO

(ESTEBAN)

Séville, 1618-1682.

197 — Portrait.

Ce remarquable portrait est, dit-on, celui du peintre lui-même; il s'est représenté en buste, les cheveux longs et bouclés tombant sur les épaules; un pourpoint noir laissant voir les manches blanches, un grand col blanc rabattu d'où pendent deux petits glands; il tient son gant à la main.

Il est impossible de trouver un portrait d'une exécution plus fière et plus savante; la coloration en est puissante et simple à la fois.

Collection Arrighi de Florence.

Acquis en 1850.

Toile. Haut., 72 cent.; larg., 57 cent.

Murillo.

MURILLO

(ESTEBAN)

1618-1682.

198 — La Petite Fille au Panier.

Une petite fille, vue à mi-corps, est assise sur un tertre tenant sur ses genoux un panier contenant deux petits poulets. Son costume est simple et coquet, des rubans violets dans les cheveux et sur les épaules, une robe à corsage ouvert, un tablier blanc relevé.

Le visage est souriant et animé, le regard fin; la coloration est brillante et harmonieuse.

Collection du comte Zichy.
Acquis en 1851.

Toile. Haut., 95 cent.; larg., 74 cent.

RIBERA

(JOSEPH, DIT L'ESPAGNOLET)

Xativa, 1588-1656.

199 — Le Martyre de saint Laurent.

Le saint, agenouillé, est saisi par un de ses bourreaux; un autre apporte du bois pour entretenir le bûcher, un troisième tient la tunique dont le saint vient d'être dépouillé, un quatrième attise le feu.

Ce tableau est superbe et de la conservation la plus parfaite. C'est une œuvre magistrale où brillent toutes les grandes qualités de Ribéra.

Il provient du cabinet Gagliardi de Florence.

Acquis en 1836.

Toile. Haut., 2 mèt. 07 cent.; larg., 1 mèt. 55 cent.

RIBERA

(JOSEPH, DIT L'ESPAGNOLET)

Xativa, 1588-1656.

200 — **Le Martyre de saint Barthélemy.**

Le saint martyr a les deux bras levés et les mains attachées. Son corps est appuyé contre une masse de rochers, derrière lui se tient le bourreau, un scalpel à la main.

Ce tableau ne le cède en rien comme qualité au tableau précédent. La tête est superbe de résignation, le corps est d'un modelé ferme et puissant. La lumière est vive et éclatante, les ombres vigoureuses.

Il provient du cabinet del Chiaro de Florence.

Acquis en 1839.

Toile. Haut., 2 mèt. 03 cent.; larg., 1 mèt. 53 cent.

VELASQUEZ

(DON DIEGO RODRIGUEZ DE SYLVA)

Séville, 1599-1660.

201 — Fruits et Fleurs.

De longues branches de vigne avec des grappes de raisin blanc, un panier de fraises, des bouquets de fleurs d'oranger et une rose sur un terrain.

Cette fantaisie d'un grand maître est d'une composition si heureuse et d'une couleur si brillante, qu'elle constitue une œuvre vraiment originale.

Acquis de M. Mundler, en 1841.

Toile. Haut., 43 cent.; larg., 56 cent.

ZURBARAN

(FRANÇOIS)

Estramadure, 1598-1662.

202 — Saint François d'Assise.

Le saint, vu à mi-corps, est dans l'extase d'une fervente prière; son regard est tourné vers le ciel, ses deux mains sont placées sur son cœur qu'il offre à Dieu; il est vêtu de la robe de moine, un livre de prières est ouvert devant lui.

Son visage, les mains et le livre sont vivement éclairés par une lumière céleste.

Ce beau tableau provient de la collection du prince A. Troubetzkoï de Venise.

<div style="text-align:right">Toile. Haut., 1 mèt.; larg., 82 cent.</div>

ÉCOLE ESPAGNOLE

15ᵉ siècle.

203 — **Portrait de Boabdil, dernier roi de Grenade.**

Boabdil ou Abou-Abdallah fut le dernier roi maure de Grenade, il perdit son trône en 1492, après la prise de cette ville par les troupes réunies de Ferdinand d'Aragon et d'Isabelle de Castille.

L'authenticité de ce portrait est affirmée par l'inscription suivante qu'on lit en haut sur la toile : *El Rey Chico*, appellation donnée à Boabdil par le peuple à cause de sa petite taille.

Ce portrait est une curiosité historique digne du plus haut intérêt.

<div style="text-align:right">Toile. Haut., 57 cent.; larg., 47 cent.</div>

Sainte Véronique.

Écoles flamande, hollandaise et allemande.

MEMLINC

(HANS)

Bruges (1495 ?)

204 — Sainte Véronique.

La sainte tient de ses deux mains étendues le suaire sur lequel s'est imprimée la face de Jésus-Christ; elle est revêtue d'une robe rouge et d'un manteau bleu; la tête et le cou sont couverts d'un voile blanc. Le fond du tableau représente un paysage. On voit au loin les tours d'une ville.

Ce petit tableau est digne de la plus grande attention, il est d'un style simple et élevé, d'une grande précision de forme et d'une douceur de coloration qui séduit étrangement.

Collection Nicolas de Démidoff.

Bois. Haut., 31 cent.; larg., 24 cent.

VAN DER WEYDEN

(PIERRE)

15e siècle.

205 — Joseph trahi par ses frères.

Ce curieux et beau tableau, ainsi que celui qui suit, a été attribué, depuis plus d'un siècle, à Jean Van Eyck ; mais nous le croyons de Pierre Van der Weyden. Ils sont certainement tous deux de l'école flamande, si nous en jugeons par l'inscription suivante, placée dans la broderie d'or de la robe de Joseph :

Joseph de Dromère — P. Joseph le Songeur

Quoi qu'il en soit de l'incertitude qui règne peut-être encore sur l'auteur de ces deux tableaux, ils sont assurément d'un artiste de premier ordre, d'une très-grande franchise de ton et d'une exécution très-serrée ; les figures, pleines de caractère, sont certainement celles de personnages historiques, peut-être même cette histoire de Joseph offre-t-elle une similitude avec la vie d'un personnage du temps. Nous laissons aux érudits le soin de rechercher le côté historique de ces tableaux, nous bornant à dire qu'au point de vue de l'art ils sont du plus grand intérêt ; leur conservation est parfaite.

Joseph a été dépouillé de sa tunique, qui vient d'être trempée par un de ses frères dans le sang d'un agneau, deux autres de ses frères le soutiennent au bord de la citerne où ils vont le précipiter ; un troisième le menace de son bâton, les autres causent entre eux ; on voit au loin paitre les troupeaux dans la plaine.

Gravé sur bois par Baucourt dans la *Gazette des Beaux-Arts*.

Bois, forme ronde. 1 mèt. 53 cent. de diamètre.

Joseph trahi par ses frères.

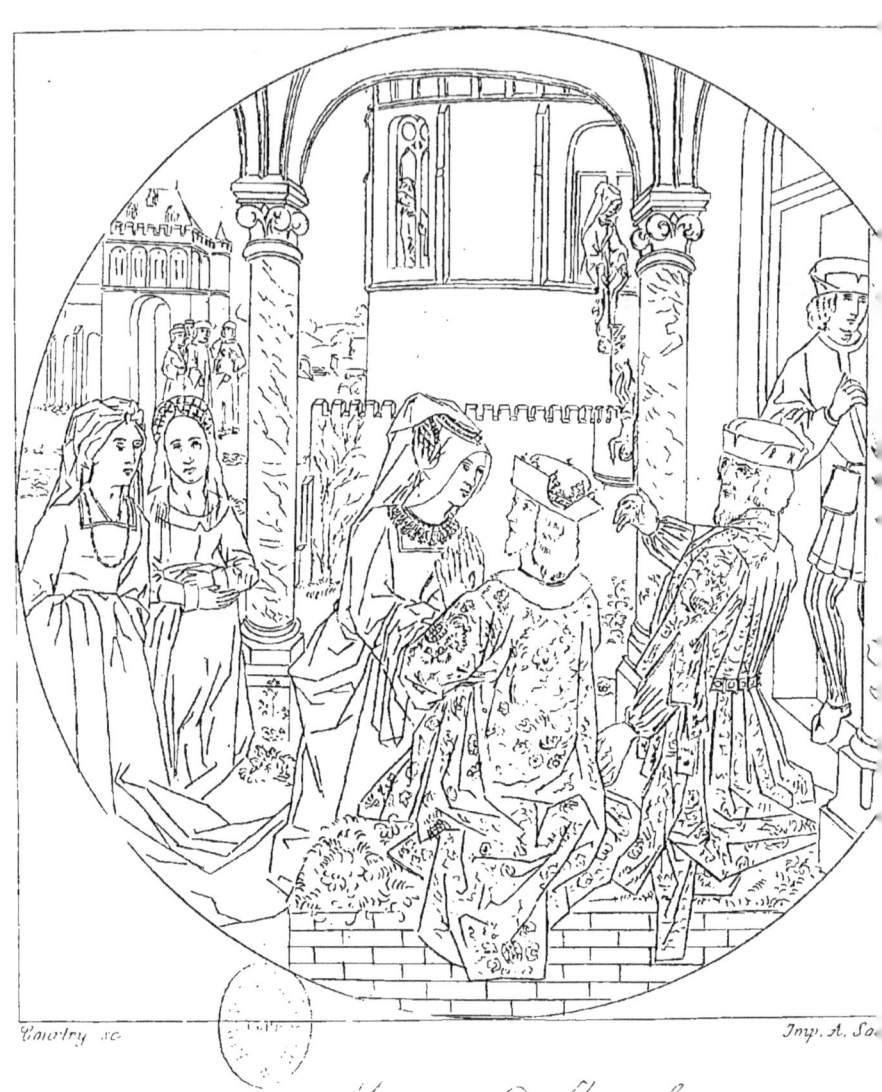

Mariage de Joseph.

VAN DER WEYDEN

(PIERRE)

15e siècle.

206 — Le Mariage de Joseph.

Nous avons dit, en décrivant le numéro précédent, ce que nous pouvons supposer sur l'auteur de ces deux remarquables tableaux ; il ne nous reste plus à nous occuper que du sujet de celui-ci.

Sans doute l'artiste, après avoir peint Joseph dans la détresse, a voulu le représenter dans sa miraculeuse fortune : le sauveur de l'Egypte comblé d'honneurs par Pharaon, épouse Aseneth, fille de Putiphare, prêtre d'Héliopolis ; la scène reproduit probablement la cérémonie des fiançailles. Ces personnages sont peut-être encore des grandes figures de l'époque.

Ici les costumes sont d'une grande richesse, les détails sont exécutés avec un soin infini, sans rien enlever au côté simple et naïf qui caractérise ces deux compositions.

Gravé par Baucourt dans la *Gazette des Beaux-Arts*.

Bois, forme ronde. 1 mèt. 53 cent. de diamètre.

CHAMPAGNE

(PHILIPPE DE)

Bruxelles, 1602-1674.

207 — Portrait d'Homme.

C'est un homme jeune encore, moustache fine, grande perruque du temps, collerette brodée attachée par deux petits glands, vêtement noir, laissant voir des manches blanches.

Beau portrait provenant de la collection du baron Garriod à Florence. Acquis en 1838.

<div style="text-align:right">Toile. Haut., 75 cent.; larg., 61 cent.</div>

SUSTERMANS

(JUSTE)

Anvers, 1597-1681.

208 — Portrait d'une abbesse.

On sent la grande dame sous les habits de la religieuse. Son costume est noir et blanc; elle porte au cou un ruban noir brodé au chiffre de Jésus-Christ, une énorme coiffure plissée se relève au-dessus de la tête; elle tient à la main un livre de prières.

Sustermans, né à Anvers, était établi à Florence au temps de Côme II et de Côme III de Médicis. Comme peintre de portraits, il se rapprocha de la manière de Van Dyck.

<div style="text-align:right">Toile. Haut., 73 cent.; larg., 60 cent.</div>

HONDEKOETER

(MELCHIOR)

Utrecht, 1636-1695.

209 — Oiseaux de basse-cour.

Au milieu des jardins d'une villa un coq, des poules, des lapins, un dindon les plumes hérissées, sont groupés près d'une fontaine en pierre, sur la vasque de laquelle est perché un perroquet.
De la collection Montecattini de Lucques.

Toile. Haut., 98 cent.; larg., 1 mèt. 36 cent.

CRANACH

(LUCAS SUNDER)

Cranach, 1472-1553.

210 — Une Nymphe des eaux.

La déesse se repose, étendue sur l'herbe, au bord d'une rivière, près d'une fontaine. Sa tête est appuyée sur une draperie rouge, contre un arbre auquel est suspendu un arc et un carquois; elle est parée de bracelets et d'un riche collier rouge; un long voile, qui couvre son front, descend sur une partie du corps. On voit, au loin, sur le bord opposée de la rivière, toute une ville et un château construit sur un rocher. Au premier plan,

dans l'herbe, deux petits rats blanc, et, plus loin, deux pigeons.

Ce précieux petit tableau, d'une conservation parfaite, porte, sur le tronc de l'arbre, le monogramme du peintre, une sorte de dragon ailé, et en haut, cette inscription : FONTIS NYMPHA SACRI. NE RVMPE, QVIESCO.

<div style="text-align:center">Bois. Haut., 15 cent.; larg., 21 cent.</div>

ÉCOLE DE

QUENTIN METZYS

16^e siècle.

211 — Descente de Croix.

Le Christ, descendu de la croix, est soutenu par Simon le Cyrénéen et la sainte Vierge ; saint Jean s'approche de la Vierge pour l'aider et la consoler.

Cette composition formait le milieu d'un triptyque ; les deux panneaux des côtés ont été rapportés sur le même plan pour former tableau ; ils représentent les deux donataires, sans doute : celui de gauche, un personnage portant un riche costume et tenant dans ses mains la couronne d'épines et le saint suaire, celui de droite, une femme richement vêtue, tenant un vase d'or ouvert.

Ce tableau est d'un fort beau caractère, la tête et les mains sont très-belles. C'est une œuvre intéressante.

<div style="text-align:center">Bois. Haut., 1 mèt. 08 cent.; larg., 1 mèt. 44 cent.</div>

BOUTS

(THIERRY)

15e siècle.

212 — Portrait d'homme.

Il est vêtu de noir, les cheveux coupés ras sur le front, et tient ses deux mains jointes.

Ce magnifique portrait est d'une exécution superbe et d'un grand caractère. Il fut acquis en 1843 pour San Donato.

Bois. Haut., 42 cent.; larg., 32 cent.

BOUTS

(THIERRY)

15e siècle.

213 — Portrait de Femme.

Elle est vêtue d'une robe grenat, bordée de fourrures, un riche collier au cou et coiffée d'un bonnet de forme élevée et pointue, d'où sort un grand voile.

Ce portrait ne le cède en rien au précédent comme qualité et comme caractère. Il fut acquis aussi en 1843 pour San Donato.

Bois. Haut., 42 cent.; larg., 32 cent.

Z. SAMUELIS

(Signé ?)

ÉCOLE ALLEMANDE

214 — **La naissance du Christ, la Visite des rois Mages et le Massacre des Innocents.**

Trois petits panneaux réunis dans le même cadre et très-précieux d'exécution.

<div align="right">Haut., 14 cent.; larg., 10 cent. chacun.</div>

INCONNU

215 — **Portrait en buste de Pierre le Grand.**

Ce portrait est précieux principalement sous le rapport historique ; il est resté plus d'un siècle dans la famille de la comtesse Piper de Stockholm, où il était conservé comme une image très-fidèle de l'empereur.

Il passa en 1851 dans la galerie de San Donato,

Le tzar est armé et cuirassé, il porte sur l'épaule un manteau rouge garni de fourrures, et tient dans sa main droite le bâton de commandement.

<div align="right">Toile. Haut., 93 cent.; larg., 74 cent.</div>

INCONNU

216 — **Portrait de Gustave - Adolphe, roi de Suède.**

Le jeune roi, qui monta sur le trône à peine âgé de 18 ans, est représenté en buste, vêtu d'un habit rouge à grands parements et revêtu d'une cuirasse; sa main droite repose sur son casque orné de plumes.

Ce portrait provient de la même source que le précédent; il avait été conservé dans la famille de la comtesse Piper jusqu'en 1851, époque à laquelle il passa dans la galerie de San Donato.

Toile. Haut., 93 cent.; larg., 74 cent.

INCONNU

217 — **Portrait de l'Impératrice Marie-Thérèse.**

Portrait en buste; Marie-Thérèse porte le manteau impérial. La couronne de Hongrie est posée sur un coussin près d'elle.

Toile. Haut., 87 cent., larg., 67 cent.

MICHELI

D'après RAPHAEL

218 — **Portrait de la belle Doni.**

Raphaël fit, à Florence, en 1504, ce portrait de Madalèna Strozzi, qu'on a désigné depuis dans les arts sous le nom de la Bella Doni.

Il passa de la maison Doni au musée de Florence, où il acquit une grande célébrité.

Cette copie a été faite, avec l'exactitude la plus minutieuse pour San Donato, par Micheli, peintre florentin, qui mourut en 1848, et qui avait une grande réputation pour les fac-simile surprenants qu'il faisait d'après les maitres anciens.

Bois. Haut., 62 cent.; larg., 45 cent.

SASSO

D'après ANDRÉ DEL SARTE

219 — **Sainte Famille.**

La Vierge, l'Enfant Jésus et saint Jean; copie exécutée pour San Donato dans la même dimension que l'original qui est au palais Pitti, à Florence.

Toile. Haut., 1 mèt. 38 cent.; larg., 1 mèt. 11 cent.

PAMPIGNOLI

D'après CIGOLI

220 — **Ecce Homo.**

Composition de trois figures; copie exécutée pour San Donato dans la dimension du tableau original qui est au musée de Florence.

Toile. Haut., 1 mèt. 38 cent.; larg., 1 mèt. 11 cent.

MORELLI

D'après LE GUERCHIN

221 — **David.**

Copie exécutée pour San Donato dans la même dimension que l'original, qui est au musée de Florence.

Toile. Haut., 1 mèt. 38 cent.; larg., 1 mèt. 11 cent.

SCIFORI

D'après LE BRONZINO

222 — **Judith.**

Copie exécutée pour San Donato dans la dimension de l'original qui est au palais Pitti, à Florence.

Toile. Haut., 1 mèt. 38 cent.; larg., 1 mèt. 11 cent.

D'APRÈS

TITIEN

223 — **Vénus couchée.**

Cette copie ancienne de la célèbre Vénus, placée dans la tribune de la galerie des Offices, à Florence, est très-belle; elle a appartenu à la maison patricienne Ruccellaï de Florence, et fut achetée, en 1847, pour San Donato.

Bois. Haut., 1 mèt. 20 cent.; larg., 1 mèt. 69 cent.

D'APRÈS

RUBENS

(PIERRE PAUL)

224 — Portrait de Femme.

Demi-nue jusque la ceinture, elle relève d'une main un riche manteau bleu brodé d'or et garni de fourrures; sa tête blonde est bizarrement coiffée, de la main droite elle soutient ses longs cheveux bouclés.

Toile. Haut., 1 mèt.; larg., 73 cent.

MARBRES

TADOLINI

225 — Pécheuse.

La jeune pécheuse est assise sur un tertre élevé sur lequel elle a posé ses filets ; elle est coiffée d'une couronne de roseaux et tient une ligne à la main.

A terre un panier et des poissons.

Statue de 1 m. 60 de haut ; base de 93 sur 53.

POWERS

(HIRAM)

226 — Une Esclave.

Esclave grecque debout, les deux mains enchaînées ; son peplum est tombé à ses pieds.

Statue de 1 m. 68 c. de haut ; base ronde de 48 c. de diamètre.
Avec piédestal rond à dessins grecs, demi-relief très-riche de 61 c. de hauteur.
Exécutée à Florence où elle produisit une grande sensation ; cette figure passa de l'atelier de l'artiste dans la collection de San Donato.

POWERS

(HIRAM)

227 — Jeune Pécheur.

Un jeune garçon debout approche de son oreille un coquillage, de l'autre main il retient son filet.

Statue de 1 m. 42 c. de haut ; base ronde de 41 c.
Avec piédestal orné de poissons, coquillages, etc., de 80 c. de haut.
Acquise de l'auteur pour San Donato.

BARTOLINI

(LORENZO)

228 — La Table aux Amours.

L'Amour divin est couché sur un plateau figurant le monde, et soutient l'Amour profane dormant sur lui, d'un sommeil agité, au milieu des raisins et des roses.

L'Amour du travail, abandonné à lui-même, repose dans le calme.

Hauteur 60 c.; diamètre de la base 1 m. 20.
Avec socle très-riche de détails et portant 65 c. de hauteur.

FRECCIA

229 — L'Automne.

L'Automne sous les traits d'un enfant, tenant dans ses deux mains des grappes de raisin; il est appuyé sur un tronc d'arbre, un de ses pieds pose sur la corne d'abondance.

Statuette de 95 cent. de hauteur.

FRECCIA

230 — L'Hiver.

L'Hiver sous les traits d'une petite fille appuyée sur un tronc d'arbre, les pieds posés sur un fagot; elle s'efforce de couvrir son petit corps d'une draperie.

<div style="text-align:right">Statuette de 95 cent. de hauteur.</div>

FRECCIA

231 — La Petite joueuse d'osselets.

Copie d'après l'antique.

<div style="text-align:right">Hauteur, 70 cent.; base, 68 cent. sur 50.</div>

FRECCIA

232 — Jésus enfant.

L'enfant Jésus debout est appuyé sur la croix à laquelle est enlacée la couronne d'épines.

<div style="text-align:right">Statuette de 1 mèt. 10 cent. de hauteur.</div>

BIENAIMÉ

233 — **Saint Jean enfant.**

Il prie, les mains jointes et retenant dans ses bras une petite croix.

<p align="center">Statuette de 1 mèt. 05 cent. de hauteur.</p>

DUPRÉ

234 — **Dante.**

<p align="center">Statuette de 70 cent. de hauteur.</p>

235 — **Béatrice.**

<p align="center">Statuette de 70 cent. de hauteur.</p>

236 — **Pétrarque.**

<p align="center">Statuette de 70 cent. de hauteur.</p>

237 — **Laure.**

<p align="center">Statuette de 70 cent. de hauteur.</p>

GIOLLI

238 — **Dante.**

> Buste de 52 cent. de hauteur.

239 — **Béatrice.**

> Buste de 52 cent. de hauteur.

240 — **Pétrarque.**

> Buste de 52 cent. de hauteur.

241 — **Laure.**

> Buste de 52 cent. de hauteur.

Collections de SAN DONATO

QUATRIÈME VENTE

AQUARELLES

DESSINS

PASTELS ET MINIATURES

DESSINS, CROQUIS ET ÉTUDES

PAR

RAFFET

VOYAGES EN CRIMÉE ET EN ESPAGNE

Boulevard des Italiens, N° 26.

EXPOSITIONS

PARTICULIÈRE	PUBLIQUE
Le Dimanche 6 Mars 1870.	Le Lundi 7 Mars 1870.

DE MIDI A CINQ HEURES

VENTE

Les Mardi 8, Mercredi 9 et Jeudi 10 Mars 1870

A DEUX HEURES TRÈS-PRÉCISES

COMMISSAIRE-PRISEUR	EXPERT
Mᵉ CHARLES PILLET	M. FRANCIS PETIT
Rue Grange-Batelière, 10.	Rue Saint-Georges, 7.

DESSINS ET AQUARELLES

DE BEAUMONT
(ÉDOUARD)

Les Filleules des Fleurs.

Suite de douze figures, types parisiens.

245 — Le Lis.
 Aquarelle.

246 — La Fleur artificielle.
 Aquarelle.

247 — L'Amourette.
 Aquarelle.

248 — La Fleur des pois.
 Aquarelle.

249 — Le Camélia.
 Aquarelle

250 — La Belle de nuit.

Aquarelle.

251 — Le Coréopsitintakréakakalia.

Aquarelle.

252 — La Rose.

Aquarelle.

253 — Le Fruit des haies.

Aquarelle.

254 — La Lavande.

Aquarelle.

255 — La Gueule de Loup.

Aquarelle.

256 — Le Souci.

Aquarelle.

DECAMPS

257 — Le Dentiste.

Trois singes, le dentiste, son client et un serviteur.

Decamps seul savait mettre autant d'esprit et de vérité pittoresque dans ces sortes de sujets. La gravité et l'attention de l'opérateur, le mouvement de crispation du patient et l'importance du valet qui apporte un bassin et de l'eau font de ce dessin une œuvre charmante.

Dessin au crayon de couleur, daté 1840.

Haut., 34 cent.; larg., 18 cent.

FOURNIER

Vues intérieures des salles du Palais Pitti et du Musée des Offices à Florence.

Suite de dix-huit vues prises de divers côtés, et reproduisant les chefs-d'œuvre que renferment ces salles.

PALAIS PITTI

259 — Salle de Vénus. Premier côté.
<p align="right">Aquarelle.</p>

260 — Salle de Vénus. Deuxième côté.
<p align="right">Aquarelle.</p>

La décoration de cette salle est de Pietre de Cortone.

261 — Salle d'Apollon. Premier côté.
<p align="right">Aquarelle.</p>

262 — Salle d'Apollon. Deuxième côté.
<p align="right">Aquarelle.</p>

La décoration de cette salle, commencée par Pietre de Cortone, fut terminée par Ciro Ferri.

263 — Salle de Mars. Premier côté.
<p align="right">Aquarelle.</p>

264 — Salle de Mars. Deuxième côté.
<p align="right">Aquarelle.</p>

La décoration de cette salle est de Pietre de Cortone.

265 — Salle de Jupiter. Premier côté.
<div align="right">Aquarelle.</div>

266 — Salle de Jupiter. Deuxième côté.
<div align="right">Aquarelle.</div>

La décoration de cette salle est aussi de Pietre de Cortone.

267 — Salle de Saturne. Premier côté.
<div align="right">Aquarelle.</div>

268 — Salle de Saturne. Deuxième côté.
<div align="right">Aquarelle.</div>

La décoration de cette salle est également de Pietre de Cortone.

269 — Salle de l'Iliade. Premier côté.
<div align="right">Aquarelle.</div>

270 — Salle de l'Iliade. Deuxième côté.
<div align="right">Aquarelle.</div>

La décoration de cette salle est de Luigi Sabatelli.

271 — Chambre de la Stufa.
<div align="right">Aquarelle.</div>

La décoration de cette salle est de Pietre de Cortone, d'après les compositions de Michel-Ange Buonarotti le jeune.

272 — Chambre de Flore.
<div align="right">Aquarelle.</div>

La décoration de cette chambre est de Marini. On voit au milieu la célèbre Vénus de Canova.

GALERIE DES OFFICES.

273 — Salle de Niobé.
Aquarelle.

Cette salle fut construite par Pierre Léopold pour y placer les superbes statues de Niobé et de ses enfants.

274 — Salle des Inscriptions.
Aquarelle.

Cette salle contient des sculptures et toutes les inscriptions grecques et latines qui étaient à Florence.

275 — Salle dite de la Tribune. Premier côté.
Aquarelle.

276 — Salle dite de la Tribune. Deuxième côté.
Aquarelle.

Celle salle contient les merveilles de l'art en sculpture et en peinture.

EUGÈNE LAMI

Trois années à Londres.

Suite de quarante-deux magnifiques aquarelles.

277 — Le Cortége de la Reine Victoria passant dans Saint-James-Park et se rendant à Westminster.

EUGÈNE LAMI

(SUITE)

278 — Arrivée de la reine au Parlement.
Aquarelle.

279 — Les Gardes de la Reine dans l'escalier de la chambre des lords.
Aquarelle.

280 — Les Voitures se rendant au Drawing-room à Saint-James palace.
Aquarelle.

281 — Le Drawing-room de la Reine à Saint-James palace.
Aquarelle.

282 — L'Escalier de Buckingham palace, un jour de réception.
Aquarelle.

283 — Les Courses d'Ascott.
Aquerelle.

284 — Retour des courses d'Epsom.
Aquarelle.

285 — Exhibition de bestiaux à Windsor au pied du château.
Aquarelle.

286 — Le Château de Hampton-Court.
Aquarelle.

EUGÈNE LAMI

(SUITE)

287 — Vue de Greenwich, prise de Trafalgar hôtel.
<div style="text-align:right">Aquarelle.</div>

288 — Vue de la Terrasse de Richmond.
<div style="text-align:right">Aquarelle.</div>

289 — Une Diligence de Richmond.
<div style="text-align:right">Aquarelle.</div>

290 — Chasse au renard.
<div style="text-align:right">Aquarelle.</div>

291 — L'Heure de la promenade à Hyde-Park.
<div style="text-align:right">Aquarelle.</div>

292 — La Leçon d'équitation à Hyde-Park.
<div style="text-align:right">Aquarelle.</div>

293 — Un Jour de mariage.
<div style="text-align:right">Aquarelle.</div>

294 — Caledonian Ball.
<div style="text-align:right">Aquarelle.</div>

295 — Revue à Saint-James-Park un jour de fête de la Reine.
<div style="text-align:right">Aquarelle.</div>

296 — Revue du régiment du Royal horse artillery et du 17e lanciers à Woolwich, 14 mai 1851.
<div style="text-align:right">Aquarelle.</div>

EUGÈNE LAMI

(SUITE)

297 — La Reine au camp de Chatham.
<div align="right">Aquarelle.</div>

298 — Le Camp de Cobham, vue générale.
<div align="right">Aquarelle.</div>

299 — Grand-garde du 79ᵉ highlanders au camp de Cobham.
<div align="right">Aquarelle.</div>

300 — Soldat du 79ᵉ highlanders au camp de Cobham.
<div align="right">Aquarelle.</div>

301 — Bag Piper du 79ᵉ highlanders au camp de Cobham.
<div align="right">Aquarelle.</div>

302 — A la revue du 1ᵉʳ régiment de Life guards.
<div align="right">Aquarelle.</div>

303 — Soldats et officiers dans la cour d'une caserne.
<div align="right">Aquarelle.</div>

304 — Officiers des Foot guards. Scotch fusiliers.
<div align="right">Aquarelle.</div>

305 — La Cité de Londres.
<div align="right">Aquarelle.</div>

306 — Saint-Paul et la cité.
<div align="right">Aquarelle.</div>

EUGÈNE LAMI

(SUITE)

307 — Thomas' hotel, Berkley square.
 Aquarelle.

308 — Grosvenor place.
 Aquarelle.

309 — Punch, Hanover square.
 Aquarelle.

310 — Hanover square.
 Aquarelle.

311 — Pall mall East.
 Aquarelle.

312 — Esher, maison de Madame la duchesse d'Orléans.
 Aquarelle.

313 — Vue d'Esher.
 Aquarelle.

314 — Claremont house, 26 août 1849.
 Aquarelle.

315 — Vue de Claremont house.
 Aquarelle.

316 — Le Convoi du roi Louis-Philippe sortant de Claremont house.
 Aquarelle.

317 — La Chapelle.
 Aquarelle.

318 — Le Tombeau du roi Louis-Philippe.
 Aquarelle.

EUGÈNE LAMI

Exposition universelle de Londres, en 1851.

Suite de neuf aquarelles.

319 — Inauguration de l'exposition par la reine Victoria.
<div align="right">Aquarelle.</div>

320 — Vue prise dans la section anglaise
<div align="right">Aquarelle.</div>

321 — Vue prise dans la section française.
<div align="right">Aquarelle.</div>

322 — Vue prise dans la section russe.
<div align="right">Aquarelle.</div>

323 — Vue prise dans la section prussienne.
<div align="right">Aquarelle.</div>

324 — Vue prise dans la section autrichienne.
<div align="right">Aquarelle.</div>

325 — Vue prise dans la section indienne.
<div align="right">Aquarelle.</div>

326 — Le Palais de l'exposition, vu de la Serpentine river.
<div align="right">Aquarelle.</div>

327 — Vue extérieure du Palais de l'exposition.
<div align="right">Aquarelle.</div>

EUGÈNE LAMI

Sujets divers.

328 — Un Bal aux Tuileries dans la salle du trône (1830).
<div align="right">Aquarelle.</div>

329 — Le Départ pour le Steeple-chase.
<div align="right">Aquarelle.</div>

330 — Au Steeple-chase.
<div align="right">Aquarelle.</div>

331 — Scène du *Misanthrope*.
<div align="right">Aquarelle.</div>

332 — Les Noces de Gamache.
<div align="right">Aquarelle.</div>

333 — La Fontaine de Jouvence.
<div align="right">Aquarelle.</div>

334 — La Chevauchée.
<div align="right">Aquarelle.</div>

ZAMPIS

Types viennois.

Suite de vingt-cinq aquarelles faites d'après nature.

335 — Waschermald (petite blanchisseuse).

336 — Vorstadt stutzer (le beau du faubourg).

337 — Alte Kokette (vieille coquette).

338 — Schusterjunge (apprenti cordonnier).

339 — Marchande de modes-madchen (petite modiste).

340 — Landwirth (aubergiste).

341 — Fratschlerin (femme de la halle).

342 — Liechtenthaler (homme du faubourg de Lichtenthal).

343 — Kellner (garçon d'hôtel).

344 — Fiacker (cocher de fiacre).

345 — Steyerer (styrien).

346 — Ungarischer Edelmann (noble hongrois).

347 — Krainer (marchand d'oranges de la Carniole).

348 — Rastelbinder (chaudronnier ambulant).

349 — Ungarischer magnat (magnat hongrois).

350 — Ungarischer original hussar (hussard hongrois).

351 — Backerjunge (garçon boulanger).

352 — Portier (portier).

353 — Croatischer Leinwandhandler (marchand de toile, Croate).

354 — Hackerbub (un gamin).

355 — H....... (femme galante).

356 — H....... (une coquette).

357 — Czikos ungarischer pferdetreiber (gardeur de chevaux hongrois).

358 — Lerchenfelder (homme du faubourg de Lerchenfeld).

359 — Polnischer jude (juif polonais).

COSTUMES

depuis François Ier jusqu'à Louis-Philippe Ier.

Suite de dix-sept aquarelles.

DUPONT.

360 — Seigneur et dame en costume de cour sous François Ier (1530).
Aquarelle.

L. BOULANGER.

361 — Seigneur et dame en costume de cour sous Henri II (1550).
Aquarelle.

L. BOULANGER

362 — Seigneur et dame en costume de cour sous Charles IX (1570).
<div align="right">Aquarell.</div>

SAINT-EVRE.

363 — Seigneur et dame en costume de cour sous Henri III (1580).
<div align="right">Aquarelle.</div>

ROQUEPLAN.

364 — Seigneur et dame en costume de cour sous Henri IV. (1600).
<div align="right">Aquarelle.</div>

LACROIX.

365. — Seigneur et dame en costume de cour sous Louis XIII (1640).
<div align="right">Aquarelle.</div>

ROBERT-FLEURY.

366 — Seigneur et dame en costume de cour sous Louis XIV (1717).
<div align="right">Aquarelle.</div>

E. DEVERIA.

367. — Seigneur et dame en costume de cour sous Louis XV (1740).
<div align="right">Aquarelle.</div>

368 — Seigneur et dame en costume de cour sous Louis XVI (1775).
<div align="right">Aquarelle.</div>

369 — Gentilhomme et dame en costume de campagne sous Louis XVI (1780).
<div align="right">Aquarelle.</div>

SAINT-EVRE.

370 — Gentilhomme et jeune fille en costume de ville sous Louis XVI (1786).
<div align="right">Aquarelle.</div>

E. DEVERIA.

371 — Gentilhomme et dame en costume de ville sous Louis XVI (1789).
<div align="right">Aquarelle.</div>

372 — Élégant et élégante en costume de ville sous la République (1792).
<div align="right">Aquarelle.</div>

373 — Élégant et élégante en costume de ville sous la République (1795).
<div style="text-align:right">Aquarelle.</div>

EUG. LAMI.

374 — Élégant et élégante en costume de ville sous le Directoire (1798).
<div style="text-align:right">Aquarelle.</div>

375 — Prince et princesse en costume de cour sous l'Empire (1810).
<div style="text-align:right">Aquarelle.</div>

LANTÉ.

376 — Élégant et élégante en costume de bal sous Louis-Philippe (1831).
<div style="text-align:right">Aquarelle.</div>

LA FLORE DE SIBÉRIE

Suite de neuf aquarelles.

ALLORY.

377 — Immense bouquet de mille fleurs variées.
<div style="text-align:right">Aquarelle.</div>

BOUDET.

378 — Bouquet de fleurs.
<div style="text-align:right">Aquarelle.</div>

KRAKAN.

379 — Sept études de fruits et fleurs de Sibérie.
Aquarelle.

BEAUCÉ

380 — Le Baiser d'un Maure.
Dessin au crayon de couleur.

381 — Le Baiser d'un Algérien.
Dessin au crayon de couleur.

DE DREUX
(ALFRED)

382 — Cheval de course monté par un groom.
Aquarelle.

HEINRICH

383 — L'Église des Minorites à Vienne.
Aquarelle.

JESI

384 — Portrait du pape Léon X, d'après Raphaël.

Dessin exécuté avec le plus grand soin, d'après le tableau de Raphaël du musée de Florence.
Le pontife est assis dans un riche fauteuil; à sa droite est le cardinal Jules de Médicis; à gauche, le cardinal Louis de Rossi, secrétaire des brefs.

Dessin. Haut., 50 cent.; larg., 40 cent.

JOHANNOT

(TONY)

385 — L'Automne.

Dessin.

386 — Une scène de l'*Étourdi*.

Dessin.

387 — Une scène de l'*École des femmes*.

Dessin.

388 — Une scène du *Roman d'André*.

Aquarelle.

PETTENKOFEN

389 — Camp de Bohémiens hongrois.
<div align="right">Aquarelle.</div>

390 — Camp de Bohémiens valaques.
<div align="right">Aquarelle.</div>

PRÉZIOSI

391 — Promenade des femmes du sultan en Araba, aux eaux douces d'Asie.
<div align="right">Aquarelle.</div>

RICOIS

392 — Vue du Château de Beauregard.
<div align="right">Aquarelle.</div>

DE SAINSON

393 — Le Pont de Tajo-Ronda, en Andalousie.
<div align="right">Aquarelle.</div>

394 — Le Salon du Capucin au Mont-Dore.
<div align="right">Aquarelle.</div>

SASSO

395 — Napoléon Ier.

Portrait en buste.
<div align="right">Forme ovale. Aquarelle.</div>

PASTELS

GREUZE

396 — La Petite Tricoteuse endormie.

 Elle dort, sa tête penchée sur l'épaule, ses mains tiennent encore les aiguilles, à son bras est passé un petit panier.

 Pastel. Haut., 61 cent.; larg., 50 cent.

GREUZE

397 — Portrait de Franklin.

 Beau portait en buste.

 Pastel, forme ovale. Haut., 80 cent.; larg., 64 cent.

FREIJ

(Daté 1758.)

398 — La Marquise Du Châtelet.

De ses deux mains elle tient une lettre ouverte, son costume est élégant, ses cheveux sont poudrés.

Pastel. Haut., 78 cent.; larg., 60 cent.

NANTEUIL

(ROBERT)

1630-1678

399 — Molière.

Beau portrait en buste.

Pastel, forme ovale. Haut., 62 cent ; larg., 51 cent.

SCHEFFEY

(J.-B.)

400 — Portrait en buste de l'impératrice Marie-Thérèse.

Pastel. Haut., 45 cent.; larg., 34 cent.

BOULANGER
(LOUIS)

401 — La Fontaine.

> Grand buste.
>
>> Pastel de forme ovale. Haut., 62 cent.; larg., 51 cent.

BOULANGER
(LOUIS)

402 — Washington.

> Grand buste.
>
>> Pastel de forme ovale. Haut., 80 cent.; larg., 64 cent.

BOULANGER
(LOUIS)

403 — Mme Du Boccage.

> Grand buste avec les mains.
>
>> Pastel. Haut., 78 cent.; larg., 60 cent.

GOUACHES

RUGENDAS

404 — Incendie dans une ville au moyen âge. Effet de nuit.
>Gouache. Haut., 17 cent.; larg., 22 cent.

405 — Combat naval. Explosion d'un vaisseau. Clair de lune.
>Gouache. Haut., 17 cent.; larg., 22 cent.

406 — Combat de cavaliers.
>Gouache. Haut., 17 cent.; larg., 22 cent.

407 — Combat de cavaliers.
>Gouache. Haut., 17 cent.; larg., 22 cent.

408 — Combat de cavaliers.
>Gouache. Haut., 17 cent.; larg., 22 cent.

409 — Combat de cavaliers.
>Gouache. Haut., 17 cent.; larg., 22 cent.

410 — Gibier, légumes et divers ustensiles de cuisine sur une table.

<div style="text-align:center">Gouache. Haut., 17 cent.; larg., 22 cent.</div>

411 — Légumes, dindon plumé et divers ustensiles de cuisine sur une table.

<div style="text-align:center">Gouache. Haut., 17 cent.; larg., 22 cent.</div>

BAUDOUIN

<div style="text-align:center">(PIERRE-ANTOINE)</div>

412 — Le Curieux.

<div style="text-align:center">Charmante Gouache. Haut., 32 cent.; larg., 22 cent.</div>

MINIATURES

AUGUSTIN

413 — Madame Muneray.

> Grande miniature ovale. Haut., 17 cent.; larg., 13 cent.

BORDES

414 — Lafont.

> Artiste de la Comédie-Française.
>
> Grande miniature ovale. Haut., 16 cent.; larg., 13 cent.

415 — Mademoiselle Contat.

> Artiste de la Comédie-Française.
>
> Grande miniature ovale. Haut., 19 cent.; larg., 14 cent.

INÈS D'ESMENARD

416 — Mademoiselle Mars.

 Grande miniature ovale. Haut. 15 cent.; larg., 12 cent.

417 — Mademoiselle Duchesnois.

 Grande miniature ovale. Haut., 14 cent.; larg., 11 cent.

HOLLIER

418 — Talma.

 Grande miniature ovale. Haut., 24 cent.; larg., 19 cen

ISABEY

419 — Baptiste.

 Artiste de l'Opéra-Comique.

 Grande miniature ovale. Haut., 14 cent.; larg., 10 cent. 1/2.

SINGRY

420 — Mademoiselle Adèle.

 Costume du matin.

 Grande miniature. Haut., 15 cent.; larg., 11 cent.

421 — Michelot.

 Grande miniature ovale. Haut., 14 cent.; larg. 11 cent.

422 — Mademoiselle Delâtre.

Artiste de l'Odéon.

Grande miniature ovale. Haut., 14 cent.; larg., 11 cent.

423 — Fleury.

Artiste de la Comédie-Française.

Grande miniature ovale. Haut., 14 cent.; larg., 11 cent.

424 — Madame Mainvielle Fodor.

Artiste des Italiens.

Grande miniature ovale. Haut., 16 cent., larg., 12 cent.

425 — Michaud.

Artiste de la Comédie-Française.

Grande miniature ovale. Haut., 15 cent.; larg., 12 cent.

426 — Mademoiselle Vigneron.

Costume de bacchante.

Grande miniature ovale. Haut., 14 cent.; larg., 11 cent.

GOST

427 — L'Impératrice Catherine II.

Grande miniature. Haut., 19 cent.; larg., 14 cent.

ISABEY

428 — Jeune fille tenant une colombe morte.

Grande miniature. Haut., 19 cent.; larg., 15 cent.

M^ME DESLOGES

D'après ISABEY

429 — La Reine Hortense.

> Miniature ovale. Haut., 14 cent.; larg., 11 cent.

LAGRENÉE

430 — L'Empereur Nicolas et l'Impératrice Charlotte.

> Camaïeu, imitation de médaille antique.
>
> Miniature ovale. Haut., 20 cent.; larg., 13 cent.

MAIGNANT

431 — Les Chanteurs du Boulevard.

> Groupe de figures en pied, parmi lesquelles l'auteur s'est représenté ainsi que sa femme et sa fille; les autres personnages sont la belle Madeleine, marchande de gâteaux de Nanterre, et Babet, la marchande d'amadou.
>
> Grande miniature. Haut., 18 cent.; larg., 13 cent.

THEER

(ADOLPHE)

432 — Jeune Miss.
>Miniature ovale. Haut., 17 cent.; larg., 13 cent.

433 — Jeune Miss.
>Miniature ovale. Haut., 17 cent.; larg., 13 cent.

MARTA

(DE MILAN)

434 — Amours faisant vendange.
>Composition de onze figures.
>>Grande miniature. Haut., 23 cent.; larg., 18 cent.

435 — L'Amour fustigé.
>Composition de quatre figures.
>>Grande miniature. Haut., 23 cent.; larg., 18 cent.

INCONNU

D'après GREUZE

436 — La Volupté.
>Miniature.

ÉCOLE FRANÇAISE

437 — Conversation galante.
>Miniature.

ŒUVRES
DE
RAFFET

Dessins, Études, Croquis faits en Crimée, en Espagne et en Allemagne.

LIVRES DE CROQUIS, CARNETS DE VOYAGE

RAFFET

440 — Portrait équestre de François Ier.
<div align="right">Aquarelle.</div>

441 — Garde républicaine 1848.
<div align="right">Aquarelle.</div>

442 — La Bataille des Pyramides.
<div align="right">Ébauche.</div>

443 — Bain turc, études d'intérieur et de figures.
<div align="right">Aquarelles et dessins, 6 feuilles.</div>

444 — Portrait équestre du baron de Wetzlar, colonel au régiment des hussards Wasa.
<div align="right">Aquarelle.</div>

445 — Autre portrait équestre du baron de Wetzlar.
<div align="right">Aquarelle.</div>

446 — Un Général.
<div align="right">Aquarelle.</div>

SOLDATS AUTRICHIENS.

Le Régiment Giulay.

447 — Un Capitaine.
<div align="right">Aquarelle.</div>

448 — Un Lieutenant.
<div align="right">Aquarelle.</div>

449 — Un Sous-lieutenant.
<div align="right">Aquarelle.</div>

450 — Un Sous-lieutenant.
<div align="right">Aquarelle.</div>

451 — Un Clairon.
<div align="right">Aquarelle.</div>

452 — Un Cimballier.
<div align="right">Aquarelle.</div>

453 — Un Tambour.
<div align="right">Aquarelle.</div>

454 — Un Tambour, petite tenue.
<div align="right">Aquarelle.</div>

455 — Un Sapeur.
<div align="right">Aquarelle.</div>

456 — Un Porte-drapeau.
<div align="right">Aquarelle.</div>

457 — Un Sous-officier. Aquarelle.

458 — Un Cadet. Aquarelle.

459 — Un Soldat. Aquarelle.

460 — Un Soldat. Aquarelle.

461 — Un Soldat. Aquarelle.

462 — Un Soldat. Aquarelle.

463 — Un Soldat. Aquarelle.

464 — Un Soldat. Aquarelle.

465 — Un Soldat. Aquarelle.

466 — Un Soldat. Aquarelle.

467 — Un Soldat. Aquarelle.

468 — Un Soldat. Aquarelle.

469 — Un Soldat. Aquarelle.

470 — Un Soldat, petite tenue. Aquarelle.

471 — Un Soldat, petite tenue. Aquarelle.

472 — Un Soldat, petite tenue.
<div align="right">Aquarelle.</div>

473 — Un Soldat, petite tenue.
<div align="right">Aquarelle.</div>

474 — Un Sous-officier, tenue de campagne.
<div align="right">Aquarelle.</div>

475 — Un Soldat, tenue de campagne.
<div align="right">Aquarelle.</div>

476 — Un Soldat, tenue de campagne.
<div align="right">Aquarelle.</div>

477 — Un Soldat, tenue de campagne.
<div align="right">Aquarelle.</div>

SOLDATS AUTRICHIENS.

Garde Impériale 1837.

478 — Lieutenant au régiment de Lithuanie.
<div align="right">Aquarelle.</div>

479 — Tambour au même régiment.
<div align="right">Aquarelle.</div>

480 — Lieutenant au régiment de l'empereur François Ier.
<div align="right">Aquarelle.</div>

481 — Tambour major, même régiment.
<div align="right">Aquarelle.</div>

482 — Grenadier au même régiment.
<div align="right">Aquarelle.</div>

483 — Soldat, tenue de route, même régiment.
<div align="right">Aquarelle.</div>

484 — Lieutenant au régiment de Wolhynie.
Aquarelle.

485 — Cornet au même régiment.
Aquarelle.

486 — Chasseur au même régiment.
Aquarelle.

487 — Lieutenant au régiment de Brest.
Aquarelle.

488 — Grenadier au même régiment.
Aquarelle.

489 — Colonel au régiment du comte Roumianzoff.
Aquarelle.

490 — Sous-officier porte-enseigne au même régiment.
Aquarelle.

491 — Un Artilleur.
Aquarelle.

SOLDATS AUTRICHIENS.

Régiment don Miguel, colonel de Doudorff.

492 — Un Capitaine.
Aquarelle.

493 — Un Porte-drapeau.
Aquarelle.

494 — Un Sous-officier.
Aquarelle.

495 — Un Soldat.
Aquarelle.

496 — Un Soldat. *Aquarelle.*

497 — Un Sous-officier. *Aquarelle.*

498 — Un Soldat en capote. *Aquarelle.*

499 — Un Soldat en capote. *Aquarelle.*

500 — Un Soldat. *Aquarelle.*

501 — Un Soldat. *Aquarelle.*

502 — Un Soldat. *Aquarelle.*

503 — Un Soldat. *Aquarelle.*

504 — Un Soldat. *Aquarelle.*

505 — Un Soldat. *Aquarelle.*

506 — Un Soldat. *Aquarelle.*

507 — Un Soldat. *Aquarelle.*

508 — Deux Soldats. *Aquarelle.*

509 — Etude et détails du drapeau. *Aquarelle.*

510 — Etudes de fusils. *Aquarelle.*

511 — Détails de sabres, parements et chaussures.
<div align="right">Aquarelle.</div>

512 — Tête de soldat.
<div align="right">Aquarelle.</div>

513 — Détails du schako.
<div align="right">Aquarelle.</div>

514 — Etudes pour le port du fusil à volonté.
<div align="right">Aquarelle.</div>

515 — Etudes pour le port du fusil, et chaussures.
<div align="right">Aquarelle.</div>

VOYAGE EN ESPAGNE

Chacun des numéros qui suivent, contenant un grand nombre de Dessins et Croquis, seront divisés en plusieurs lots, selon leur importance.

CATALOGNE.

516 — Études et croquis de soldats et paysans, détails de costumes, vues diverses.
<div align="right">Aquarelles et dessins, environ 14 feuilles.</div>

VALENCE.

517 — Études et croquis de toreadores, gendarmes, valenciens de la montagne, religieux, vues diverses, croquis de combats de taureaux.
<div align="right">Aquarelles et dessins, environ 30 feuilles.</div>

ALICANTE.

518 — Études d'intérieur, vues diverses, quelques croquis de figures.
>Aquarelles et dessins, environ 7 feuilles.

CARTHAGÈNE.

519 — Porte de Murcie.
>Dessin rehaussé, 1 feuille.

ALMERIC.

520 — Études de paysage.
>Dessins, environ 4 feuilles.

MALAGA.

521 — Études de muletiers et mulets, détails des costumes, vues intérieures, places, vues diverses.
>Aquarelles et dessins, environ 20 feuilles.

GRENADE.

522 — Études de contrebandiers, gitanos, vues diverses.
>Aquarelles et dessins, environ 14 feuilles.

RONDA.

523 — Études de contrebandiers, hommes et femmes du peuple, intérieurs d'églises, vues diverses,
>Aquarelles et dessins, environ 20 feuilles.

GIBRALTAR.

524 — Etudes de soldats, hommes du peuple, portefaix, soldats du régiment écossais, détails de costumes et d'artillerie, vues diverses.
<div align="center">Aquarelles et dessins, environ 55 feuilles.</div>

TANGER

525 — Etude d'Arabes, Juifs et Juives, marches de cavaliers, places et vues diverses.
<div align="center">Aquarelles et dessins, environ 30 feuilles.</div>

CADIX, XÉRÈS, CHICLANA EL PUERTO DE SANTA-MARIA

526 — Etudes de soldats, détails des costumes, danseurs et danseuses, vues de places, jardins, rues, églises, promenades.
<div align="center">Aquarelles et dessins, environ 50 feuilles.</div>

SÉVILLE

527 — Etudes de gitanos, contrebandiers, hommes du peuple, danseurs et danseuses, soldats, pénitents, vues diverses, rues, places, paysages, processions et promenades.
<div align="center">Aquarelles et dessins, environ 75 feuilles.</div>

TARIFA ET MURVIEDRO

528 — Etudes de femmes, vues diverses.
<div align="center">Aquarelles et dessins, euviron 8 feuilles.</div>

Voyage en Crimée

(1837)

529 — Environ 250 feuilles de croquis et études d'après nature, paysages, vues de villes, soldats, paysans, hommes et femmes du peuple, types divers.

<div style="text-align:right">Dessins et aquarelles, environ 250 feuilles.</div>

Voyage en Allemagne

VIENNE

530 — Études pour un dessin représentant l'église des Écossais le jour du dimanche des Rameaux; 9 études de figures et d'intérieurs.

<div style="text-align:right">Aquarelles et dessins, 9 feuilles.</div>

HONGRIE

531 — Costumes de paysans.

<div style="text-align:right">Aquarelles et dessins, 8 feuilles.</div>

LIVRES DE CROQUIS

Carnets de voyage.

532 — Un carnet, — Marseille, Barcelone.

533 — Un carnet,—Murviedro, Valence, Albufera.

534 — Un carnet,—Valence, Alicante, Carthagène, Almeria, Malaga.

535 — Un carnet, — Malaga, Grenade, Retiro, Santicios, Caratraca, Prado de Medina, Ronda, Alayute, Algaocin.

536 — Un carnet, — Gibraltar, Tanger.

537 — Un carnet, — Gibraltar, Tanger, Cadix, Xérès, San Fernando, Caraca, Séville.

538 — Un carnet, — Séville, faubourg de Triana, Santi-Ponce, Cadix.

539 — Un carnet,—Séville, Cadix, Tarifa, Gibraltar, Malaga, Alicante, Valence, Murviedro, Barcelone, Port-Vendres, Marseille, Gênes, Livourne.

540 à 556 — 17 carnets, — Crimée, Allemagne, France, etc.

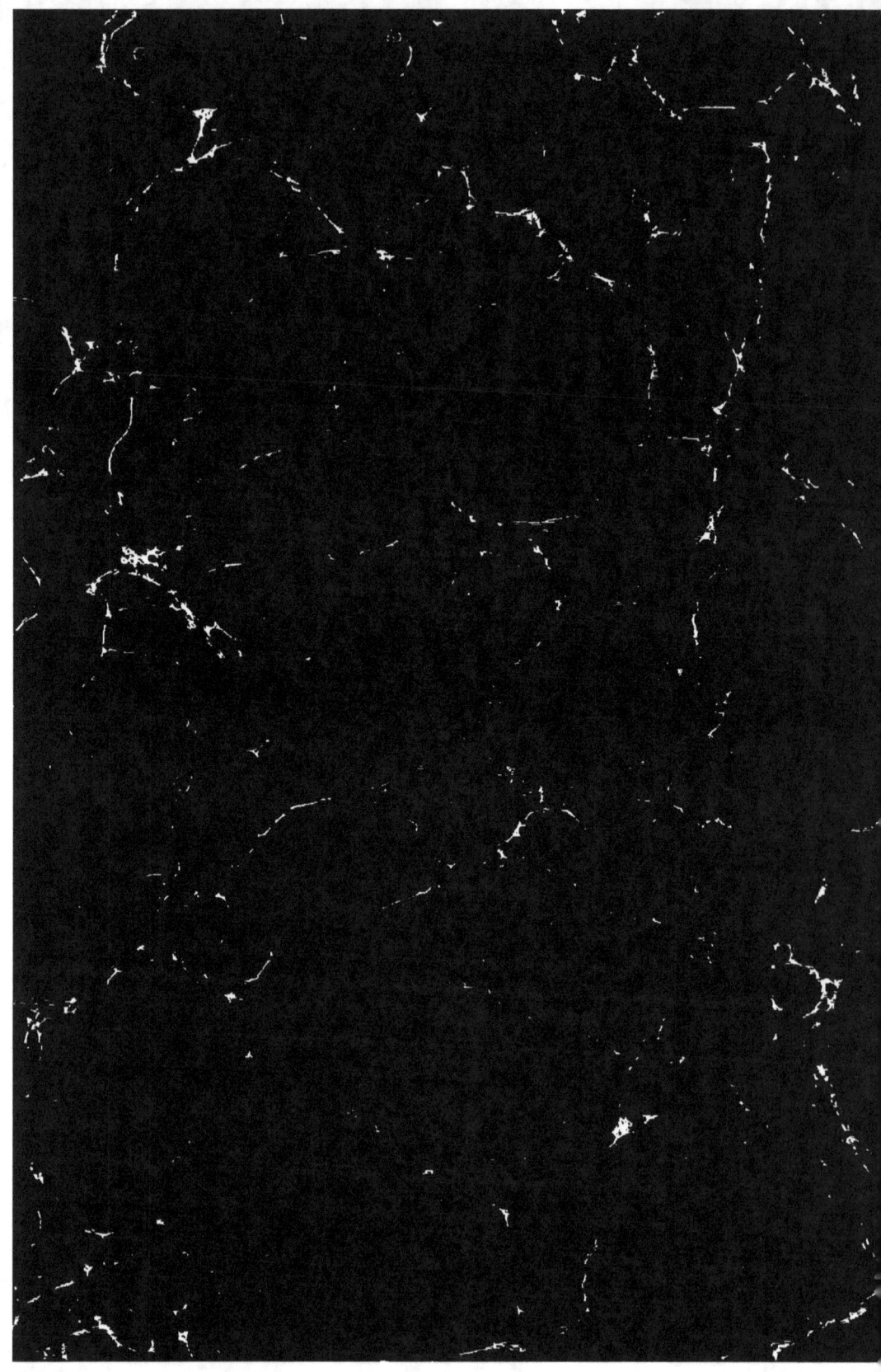

www.ingramcontent.com/pod-product-compliance
Lightning Source LLC
Chambersburg PA
CBHW071629220526
45469CB00002B/535